KB127603

가슴으로 읽는 현대서예

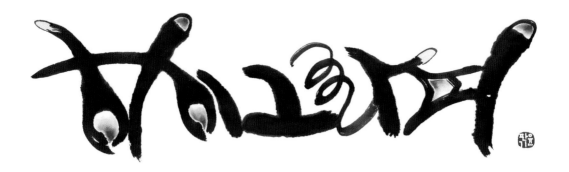

윤 판 기

이화문화출판사

<평문>

허재(虛齋) 윤판기(尹坂技), 하이그라피 예술의 새길 열기

<div align="right">정태수 (한국서예사연구소장)</div>

I. 삼절(三絶) 정신을 지닌 서예술의 외연 확장 필요성

2천 년 전 서한시대의 양웅은 '서예는 마음의 그림'이라고 하였고, 동한의 채옹은 '서예는 마음을 풀어놓은 것'이라고 정의한 바 있다. 다시 말해서 서예는 단순한 미술의 영역에만 있지 않아서 인격의 문제, 인성의 문제, 사회적 기능의 문제까지도 포괄하고 있었는데 이러한 다양한 문화들은 몰수된 채 최근에는 미술의 잣대로만 메워지고 있는 경향이 없지 않다. 전통적으로 서예술이라는 의미 속에는 시(詩)와 글씨[書]와 그림[畵]의 문화가 함께 담겨있어서 서예를 하는 사람들은 삼절(三絶)이란 말을 자랑스럽게 사용하곤 했다.

그러나 요즘에는 시는 문학에서 떼어가고, 그림은 미술에서 떼어갔다. 이렇게 되다보니 전통적인 서예의 정체성이 반감될 상황에 처하게 되었다. 굳이 서양의 게슈탈트(Gustalt ; 전체성을 잃고 개별성만 인식하게 되는 것)설을 원용하지 않더라도 서예가 지닌 이런 부분의 총화(總和)가 이루어질 때 그 개체들의 산술적 합산 이상의 시너지 효과가 발휘되기 마련이다. 단순하게 붓질의 기교만 강조되어서는 서예가 지닌 높은 정신성과 문화적인 플러스알파의 세계가 엷어질 가능성이 있다. 따라서 최근 몇몇 작가들은 서예가 지닌 본래의 삼절정신을 복원하기 위해 문학과 미술의 영역까지 관심의 추를 드리우고 있다. 허재(虛齋) 윤판기(尹坂技) 작가는 그런 작가그룹의 선두에 선 사람이다. 그는 한글서예는 물론이고 한문서예 그리고 회화적인 영역까지 두루 연찬한 뒤 최근 독창적인 '하이그라피'를 선보이면서 서예계 내외에서 주목을 받고 있다. 어떤 생각으로 이런 시도를 하고 있을까. 우리는 그의 삶과 예술정신에 대해 궁금하지 않을 수 없다.

II. 붓 한 자루로 명필이 된 허재 윤판기는 누구인가

허재 윤판기 작가(이하 '작가'로 호칭)는 경남 의령에서 출생해 초등학교를 다니면서 초교 2년 때부터 서도부에 들어간 것이 현재까지 서예가의 길을 걷게 된 계기였다고 술회한다. 의령군의 큰 선비였던 큰 아버지께서 글씨를 쓰고 글을 읽는 것을 보고 성장한 소년이 오늘날 한국의 명필이 되기까지 그의 삶은 파란만장하다. 그 시절 여러 가정에서 그러하였지만 그의 집도 마찬가지로 가정사정이 여의치 못해 초등학교를 졸업하고 중학교를 다니는 것을 포기해야 될 상황이었다. 그러나 서예공부는 결코 포기 하지 않았다. 창녕 외가에서 1년여 동안 머물면서 학교가 아닌 서당에 다니게 되었다. 낮에는 서당에서 한문공부를 하고 밤에는 서예공부에 몰입하면서 눈에 띄게 글씨가 향상되었다. 이렇게 어린 시절 익힌 한문은 성인이 되어 서예를 공부할 때 훌륭한 자양분이 되었다. 그러던 어느 날 아는 분이 그의 빼어난 필재를 보고 교장선생님께 추천하여 남지중학교 특기장학생으로 입학하게 되었다. 장학생으로 중학교를 마치고 뒤이어 옥야고등학교도 3년 동안 서예특기장학생으로 다녔다. 그는 중고등학교를 서예장학생으로 각종 서예대전에서 필명을 떨치면서 학업을 마쳤다.

뒤이어 군 입대를 하면서 서예특기를 가진 그의 재능은 노태우 대통령의 처남인 김복동 장군의 눈에 띄어 행정과에 근무하면서 3군 모필경연대회에서 1등을 차지하였다. 그 결과 육군본부에 파견 근무를 갈 정도로 그의 붓글씨 솜씨는 군대시절 널리 알려졌다. 군대에서 제대 후 창원에 있는 대한 중기공업(주)에서 7년 동안 근무한 뒤 1985년 경상남도에 특채공무원으로 스카웃 되었다. 디지털 시대에도 가장 인간적인 손글씨에 대한 향수는 더 커지는 법이다. 그의 손은 마이더스의 손으로 공무원사회에 알려지기 시작했다. 그리스 신화에 손만 대면 황금이 된다는 황제의 이름이 마이더스가 아니던가. 그의 손에 붓만 있으면 어떤 글자이건 보기 좋은 글씨로 탄생되었으니 도청의 공무원들이 마이더스의 손이라고 칭송을 하였던 것이다.

그는 '93년 대한민국서예대전에서 광개토호태왕비체로 특선을 수상한 이후 한국서가협회 상임이사와 대한민국서예전람회 초대작가·심사위원·운영위원으로 활동하였고, 개인전 10회와 초대·그룹전 300여회를 통해 출중한 서예실력을 갖춘 한국을 대표하는 중진서예가로 필명을 알리고 있다.

그 동안 외교통상부 슬로건 -국민과 함께 세계와 함께-, 감사원 -聽乎無聲視於無形-, 중앙선거관리위원회 -天下憂樂在選擧-, 람사르총회슬로건 -건강한 습지 건강한 인간-, 대한민국경찰청슬로건 -믿음직한 경찰 안전한 나라-, 경상남도슬로건 -대한민국번영1번지 경남-, 당당한 경남시대!-, MBC경남슬로건 -경남의 미래 함께 열어갑니다-, UN사막화방지총회기념 퍼포먼스 -문명 앞에 숲이 있고 문명 뒤에 사막이 남는다- 경상남도의회, 창원지방법원, 창원대도호부연혁비 등 수많은 금석문을 휘호한 바 있다.

최근 30년 동안의 공직에서 사무관으로 정년퇴임을 한 뒤 국립창원대와 여러 곳에서 후학들에게 불철주야 연구해 온 서예를 전수하기 위해 영일이 없다. 그리고 본격적으로 자신의 예술세계를 튼실하게 꽃피워 나가기 위해 공부의 끈을 놓지 않고 있다. 돌이켜보면 지금까지 그의 삶은 붓 한 자루와 함께해 온 작가의 길을 걸어왔던 것으로 살펴진다.

III. 다섯 가지 폰트를 개발한 한국 폰트개발의 선구자

작가의 진면목은 그가 만들어 낸 다섯 가지 폰트에서 빛을 발한다. 그는 국내에서 처음으로 광개토호태왕비체(KS560I기준 4888字) 손 글씨 한자 폰트를 개발하였다. 오늘날 예술과 생활이 양분되어 있는 현실에서 서예의 미감이 살아있는 폰트를 개발하여 필기도구를 대신하고 있는 컴퓨터를 통해 일반인이 그 미감을 공유할 수 있게 한 게 폰트이다. 전통서예에 디자인의 옷을 입혔고 이를 통해 감성적인 미감이 남아있는 우리의 글씨꼴을 시민들에게 제시한 것이다. 컴퓨터시대에 감성이 살아있는 그가 개발한 폰트는 각종 출판, 인쇄, 광고(방송자막) 등 여러 분야에서 각광을 받고 있다. 한글 물결체·동심체·한웅체·낙동강체는 각각 2,350字, 한자 광개토호태왕비체는 4,888字를 폰트로 개발하여 산업현장과 디자인계의 호평을 얻고 있다. 현재 한글 한웅체와 광개토호태왕비체는 주목성이 뛰어나므로 출판·인쇄·광고(방송)용으로 널리 사용되고 있다.

작가의 폰트가 주목받는 것은 컴퓨터가 과거의 모필을 대신한다고 하더라도 인간의 감성까지는 흉내낼 수 없듯이 감성과 작가의 미의식이 담긴 폰트체는 활자가 지닌 기계적이고 딱딱한 분위기에서 벗어나 현대인에게 정서적으로 다가갔기 때문이다. 21세기 첨단 문화시대에 우리의 정서가 담겨

있고, 그의 손 글씨로 빚어진 폰트야 말로 문자에 감성디자인의 옷을 입히면 당당히 세계무대에도 나갈 수 있다는 그의 확신에서 비롯된 것이다.

작가의 폰트체는 한글서체로는 물결체(한자 전서체와 한글서예를 접목한 부드러운 한글서체)와 동심체(아이들의 마음처럼 밖으로는 천진함을 드러내고 안으로는 순박함을 간직한 동글동글한 귀여운 한글서체), 한웅체 (기교(技巧)를 부리지 않은 질박(質朴)하고 고졸(古拙)한 맛이 나며, 현대적인 감각을 살린 광개토호태왕비체와 가장 조화를 잘 이룰 수 있는 한글서체), 낙동강체(태백의 황지에서 발원한 물줄기가 천삼백리를 흐르는 우리 민족의 젖줄인 낙동강처럼 유연하여 참치미(參差美)를 살린 한글행서체)가 있다.

또 한자서체로는 광개토호태왕비체(소박(素朴)하고 장중(莊重)하며, 광개토호태왕비 필의(筆意)를 기본으로 고졸(古拙)한 우리민족의 정서를 살린 예서체)가 있다. 그는 광개토호태왕비를 직접 휘호하여 대한민국서예대전에서 특선을 할 정도로 깊이 있게 연구하였고 그 결과 이 서체를 만든 것으로 살펴진다. 그런데 우리가 눈여겨보는 것은 하나의 폰트도 만들기가 쉽지 않은데 다섯 가지의 폰트를 만들어내는 그의 예술적 안목을 평가하지 않을 수 없다. 이 역시 문자에 대한 남다른 감각과 탁월한 예술적 안목에서 비롯된 것으로 볼 수 있다.

IV. 하이그라피로 열어가는 독자적인 예술의 신경(新境)

작가는 이제 '하이그라피(highraphy)'라는 자신이 개발한 고유서체로 세계를 향해 뛰고 있다. 하이그라피는 'high'와 'calligraphy'의 합성어로 보인다. 'high'는 형용사로 높은, 명사로는 최고를 의미한다. 'graphy'는 글이나 그림의 형식을 의미한다. 즉 최고수준의 글이나 그림을 의미한다. 이는 이제까지 작가가 추구해 온 서예술의 결정체로 전통서예와는 다른 새로운 형식의 서예로 차별화된 독자적인 이름으로 보인다.

일찍이 독일의 문호 괴테는 "미적 감각이 소멸했을 때 모든 예술작품은 사멸하고 만다"고 말했다. 작가는 비범한 미적 감각의 소유자이다. 현대 한국서단의 흐름은 비파(碑派,비석에 새긴 글씨를 중시)에서 첩파(帖派,종이 등 다양한 재료에 쓴 글씨를 중시)로 옮아오는 추세를 보인다. 작가는 전통적인 비파의 자료들을 두루 섭렵하여 전통서예의 골격을 충분히 갖추었고 여기에 첩파의 다양한 글씨를 혼용시키는 작업을 꾸준히 해왔다. 예컨대 호태왕비에서는 예서의 골력을 볼 수 있고, 한글 폰트에서는 행서와 전서의 골격에 한글의 다양한 서체가 혼용되어 있다는 것을 엿볼 수 있다. 그런 학습의 결과와 시대상황이 연계되어 두 가지 측면에서 이러한 이름이 지어졌고, 그만의 독특한 작업이 시작된 것으로 유추된다.

하나는, 고전자료를 충분히 연찬한 위에 자신이 몸담고 있는 향토적인 미감들을 융합시킨 것으로 보인다. 예컨대 고구려 광개토호태왕비가 세워진 414년 경의 중국서예는 이미 한대(漢代) 에서의 고봉시대를 지나 왕희지가 활동하던 시절도 한참 지난 시기에 우리의 독자성을 보여준 글씨이다. 중국의 팔분(八分) 예서나 왕희지의 글씨가 정중동(靜中動)의 안정된 고요함을 보여준다면, 작가의 광개토호태왕비에서는 동중정(動中靜)의 감성이 짙게 묻어난다. 작가의 광개토호태왕비에서는 시골담

4

장에서 참치하게 포개진 막돌이 연상된다. 일본인들 같았으면 정사각형이나 직사각형으로 반듯하게 잘라 포개었을 것이다. 그러나 우리의 정서는 이와는 다르다. 그렇기에 작가의 작품을 보고 있으면 동중정(動中靜)의 조형미감이 살아있어 한국인이면 공감하게 되는 자연적인 미의식이 느껴진다.

또한 낙동강체로 대변되는 동적인 작품들을 보면, 작가가 성장한 낙동강변의 구불구불하면서 유장하게 흐르는 강풍경이 오버랩 된다. 일본학자 유종열은 "자연은 각 국민에게 특수한 토지, 특수한 기후, 특수한 역사, 특수한 풍습을 주고 있다. 거기에서 독자적인 것이 나온다"고 하지 않았던가. 작가 스스로도 낙동강의 유장한 모습을 보고 영감을 얻어 낙동강체를 만들었다고 토로하였듯이 그의 작품에서는 우리 주변에서 흔히 볼 수 있는 경치와 우리의 자연이 녹아있어 한국인의 정서가 살아 숨 쉰다.

다른 하나는, 현재 사회 여러 분야에서 각광을 받는 하이브리드(hybrid)적인 미학정신을 활용하고 있는 점이다. 원래 하이브리드는 이질적인 요소가 서로 섞인 것으로 이종(異種), 혼합, 혼성, 혼혈이라는 의미를 지닌다. 보다 넓은 의미로는 이종을 결합, 부가가치를 높인 새로운 무엇인가(시장이나 영역 등)를 창조하는 통합 코드로 인식되고 있다. 예컨대 휴대폰에 전화통화 기능과는 전혀 관련성이 없어 보이는 카메라, MP3 기능 등을 섞어 휴대폰 가치를 올리는 것과 같은 이치다. 또한 다양성과 다원성으로 해석되기도 한다. 다양성과 다원성이라는 기초 위에서 반대 의견을 포함한 사회의 다양한 목소리를 포용, 통합하는 하이브리드적 접근방식이 정치·사회적 통합 코드로 최근 관심을 모으고 있다. 작가는 최근 작업에서 이런 하이브리드적인 융합의 미학을 살린 작품으로 주목받고 있다. 그리하여 어울릴 것 같지 않은 두 개의 요소들이 상호 보완 내지 상승작용을 하여 전혀 새로운 미감을 제공하고 있는 것으로 살펴진다.

V. 허재(虛齋) 예술의 새길 열기

서외구서(書外求書, 서예밖에서 서예를 구함)란 말이 있다. 서예를 연구하고 발표함에 있어서 서예 안에 고정되거나 전통에만 묻혀 화석화된 시각을 확대할 필요성이 점증하고 있다. 특히 현재에 이르러 하이브리드적인 융합의 시대가 도래한 뒤 예술가의 사고확장도 더욱 절실하게 되었다.

이에 발맞추어 작가 또한 전통서예를 폭넓게 익힌 뒤 문학과 글씨와 그림을 깊이 탐구하여 이를 융합하거나 시대문화와 접목하여 자신만의 예술형식을 보여주려고 한다. 그의 이런 작업은 이 시대에 비록 인정을 받지 못하더라도 분명 의미 있는 시도이며, 앞서가는 실험으로 자리매김 될 것이다.

작가는 이러한 '하이그라피'의 작업형식으로 자신만의 독특한 예술영역을 우리 앞에 펼쳐 보이고 있다. 자세히 보면, 그림 같은 글씨, 시각성이 두드러진 글씨, 색채가 들어간 글씨, 강조할 곳에 색상이 들어가 한 눈에 주목성을 높이거나, 내용을 연상할 수 있는 문자의 이미지를 전달하는 작품, 디자인적 요소가 가미된 작품 등등으로 기존의 전통서예와는 확연하게 차이나는 요소들이 많다.

이제 그는 작품집을 출판함으로써 국내외에 '하이그라피'의 진수를 펼쳐 보이려고 한다. 아울러 세계인을 상대로 '하이그라피'의 본질과 현대성, 나아가 독자성을 드러내 보이려고 한다. 그가 연구하여 시도하는 '하이그라피'가 서예계 내외에 하나의 새로운 예술장르로 뚜렷이 각인되길 바라고, 이러한 예술형식에 공감하는 사람이 많아지길 기원한다.

2016년 크리스마스에 도봉산 아래에서

가슴으로 읽는 현대서예-하이그라피

요즘 나는 경남도청에서 공직생활 30년을 마감하고 壺中有天의 인생을 살아야겠다는 일념으로, 캘리그래피 마스터와 지도사 자격증을 획득하여 국립 창원대학교 평생교육원에서 종합서예 및 캘리그래피 강의를 하며 느낀 점이 캘리그래피는 예술적 감성과 깊이가 부족하다는 것을 깨달아, 최근에는 "가슴으로 읽는 현대서예-하이그라피" 과목을 최초로 신설하여 한글서예의 새로운 문자조형예술세계에 푹 빠져있다.

1995년 첫 번째 개인전을 개최한 이후 열번의 개인전을 열면서 자연스럽게 고전서예와 현대서예를 융합한 "가슴으로 읽는 현대서예-하이그라피"를 최초로 창시하게 되었고, 교보문고에서 새로 나온 시집을 구입하고, 방송과 신문을 보면서 또는 인터넷으로 검색하여 하이그라피 작품 소재를 찾게 되고, 강의가 없는 날은 자신을 돌아보는 속 깊은 성찰의 공간 나만의 서재에 즐겨 숨어들어 먹색을 맞추고, 채색을 실험하고, 좋은 문장을 찾는 작업에 몰두하며 시간을 보낸다.

한글은 창제자와 창제 원리, 창제시기를 알 수 있는 세계 유일의 문자로 유네스코 세계기록문화유산으로 지정돼 있으며, 한글은 사물의 본질을 가장 간결하게 표출하는 세계 최고의 조형언어이며, 그 자체가 아름다움의 극치를 이루고 있다.

하지만 요즘 한글서예는 다양한 도전 앞에 직면해 있으며, 전통적 가치도 지켜내야 하고, 시대적 변화도 수용해야 하며, 아울러 새로운 창작예술의 모색이 필요한 시대에 와있다. 그동안 도제식 교육과 각종 공모전은 초대작가만 양성하는 서예계의 오랜 관행으로 남아 한국서단이 구급차에 실려 가고 있다. 그러나, 대한민국현대서예전람회 등 최근에는 전국의 각종 공모전 요강에도 현대서예와 캘리그래피 부문이 신설되었고, 그 변화가 빠른 속도로 진행되고 있다.

예술이 발전하려면 당 시대의 문화와 밀접해야 한다. 그러나, 전통서예의 기본 틀을 과감히 벗어나서 새로운 문자조형예술세계를 만들어가는 창작은 힘들고 외로운 길이다. 디지털 문명이 우리의 일상생활에 깊이 스며들면서 우리들의 생활문화가 많이 변했고, 전통예술인 서예 또한 이에 적응할 수밖에 없는 상황이 되었다. 순간의 재미와 충격을 주는 비주얼 이미지가 문화의 주류를 이루면서, 글씨를 잘 써서 걸어놓고 어려운 한문의 긴 문장을 감상하며 향유하는 서예문화가 점점 사라지고, 문구보다는 시각적 아름다움을 주는 현대서예작품과 캘리그래피가 각광을 받고 있다.

이렇듯, 예술과 과학의 하이브리드는 시대적 대세이며, 한자는 이미 우리 실생활에서 멀어져 있고, 세로쓰기 방식 또한 매우 특수한 필기 방식이 되어버렸다. 또한 한자보다는 한글이 주류 서사 대상이 됨으로써 한자의 조형에 대한 감수성이 매우 약화된 실정이며, 기록하고 전달하기 위한 문자의 기능은 스마트폰이나 컴퓨터의 몫이 되어버렸다.

이러한 문화 환경에 적응하며, 세계 최고의 우리 한글이 문화예술 융복합 시대에 전통과 현대, 실용과 예술이 만나 시너지 효과를 내고, 새로운 형태의 서예로 거듭나는데 최고의 문자라는 생각에서 손 글씨의 감성 및 캘리그래피적 디자인과 색을 입혀 고전서예와 현대서예를 융합한 "가슴으로 읽는 현대서예-하이그라피" 창작으로 한글의 내적 외적인 아름다움을 창조적으로 구성하기 위해 듬뿍 시간을 소비하고 있다.

요즘은 예술의 시대이고, 학습(學習)이 아닌 학용(學用)의 시대이기 때문에 창의적 사고, 예술적 사고, 마니아적 사고로 한국 최초로 창시한 "가슴으로 읽는 현대서예-하이그라피" 강의를 통하여 한글서예의 새로운 문자조형예술세계를 개척하고 늘 새로운 패러다임을 찾아 나만의 향기를 불어넣을 수 있는 책을 출간하기 위해 유난히도 심했던 올여름 찜통더위에 많은 땀을 흘리며 300여 점의 하이그라피 습작 중에서 선별, 고전서예 작품과 융합하여 최초의 펭귄이 되는 심정으로 이 책을 편집하였다.

창작활동에 늘 도움을 주는 아내(엄정란 : 학교 영양사), 큰딸(윤영아 : 창원시 소재 기업체 근무), 막내딸(윤동희 : 울산광역시 소재 중등 특수학교 교사)과 함께 낙양지귀(洛陽紙貴)를 꿈꾸며, 출간의 기쁨을 나누고자 한다.

2016년 죽림산방 푸른 댓잎이 사운대는 청아한 노래를 들으며

從吾閒人 虛齋 尹 坂 技 拜

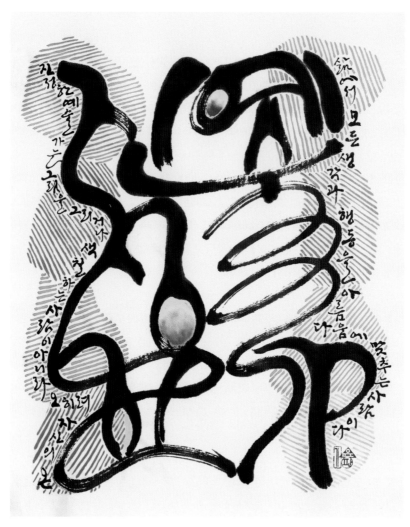

진정한 예술가, 70×60cm

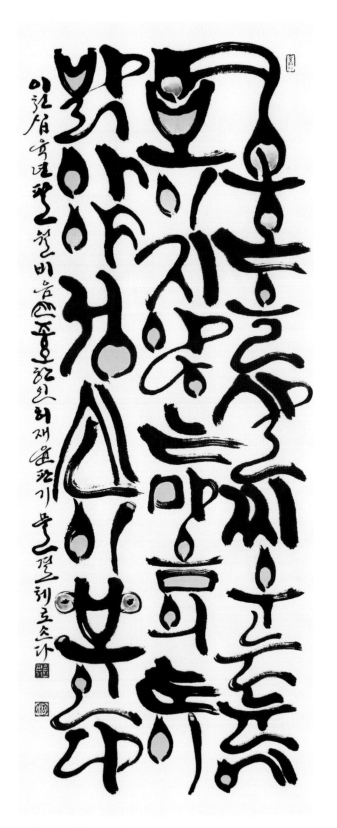

영혼을 살찌워, 130×60cm

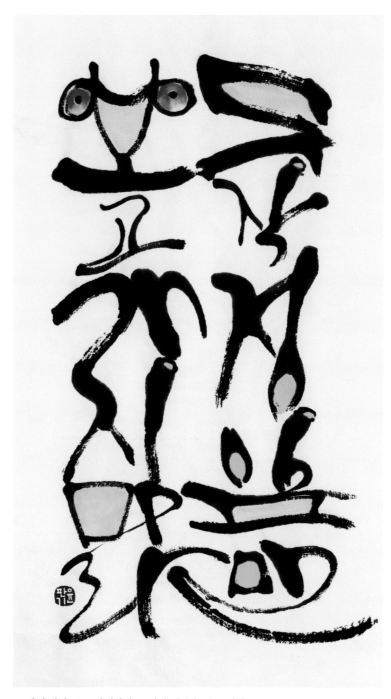

무작정 앞만 보고 가지마라(오세영 시 "강물" 중에서), 53×35cm

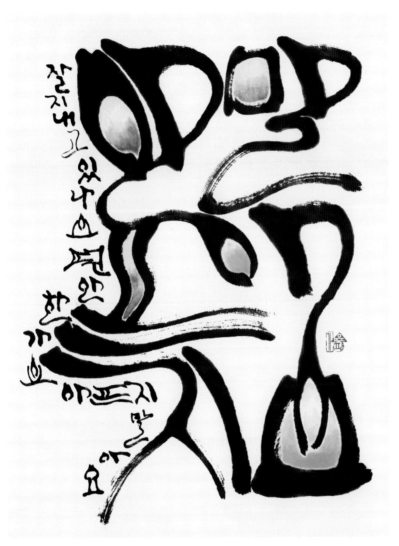

배귀선 시 "안부" 중에서, 70×56cm

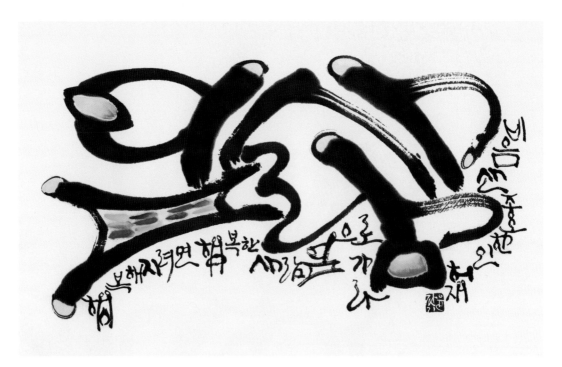

옆사람, 40×70cm

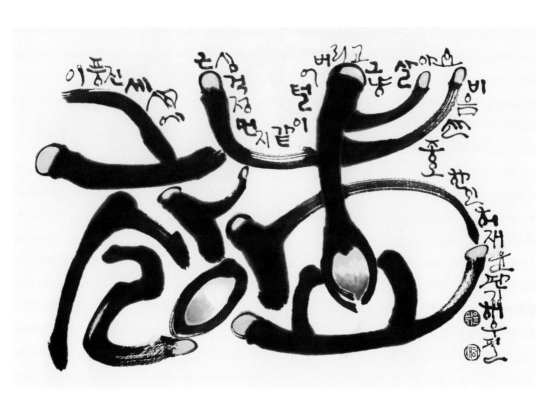

그냥 살아요, 60×70cm

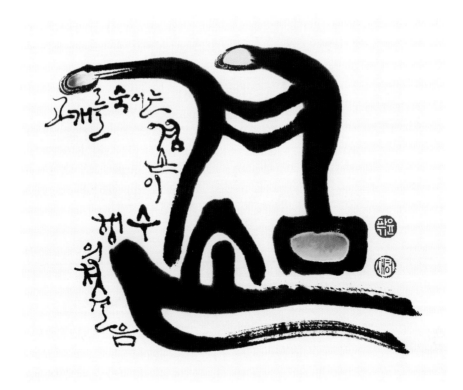

겸손, 45×46cm

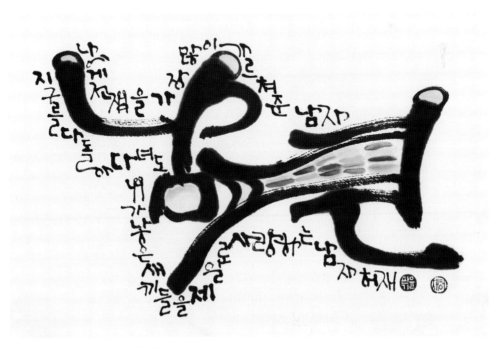

문정희 시 "남편" 중에서, 46×60cm

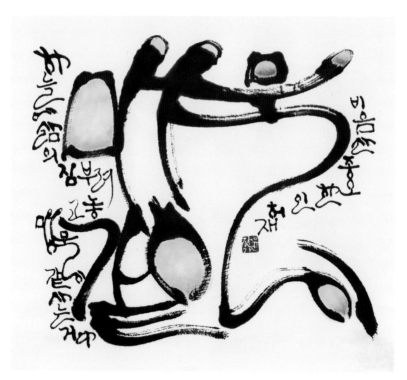

맹물같이, 60×60cm

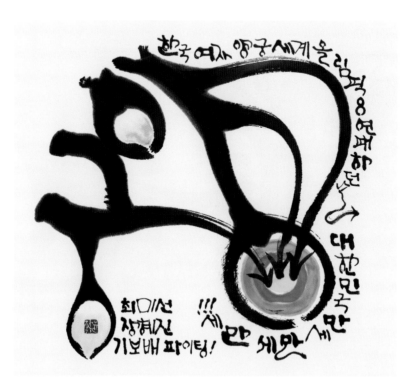

양궁, 50×50cm

정일근 시 "여름편지" 중에서, 88×36cm

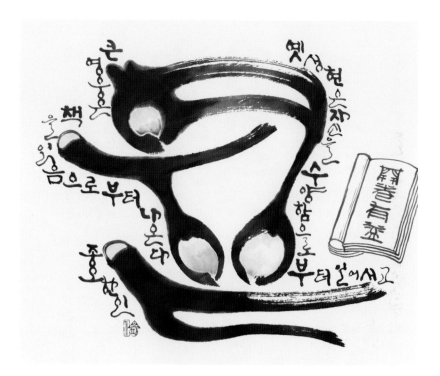

영웅은, 47×55cm

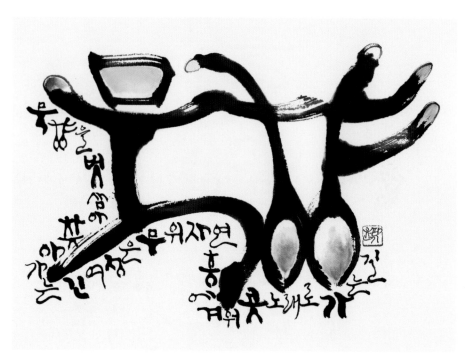

묵향, 40×55cm

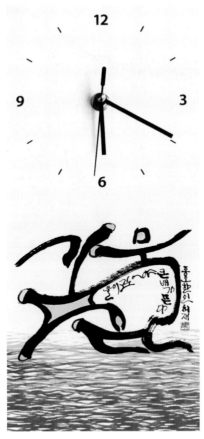

하이그라피 시계

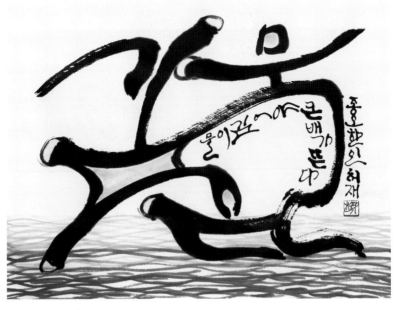

깊은 물, 45×60cm

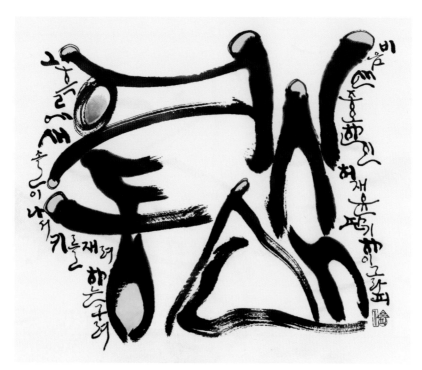

옛동산, 60×60cm

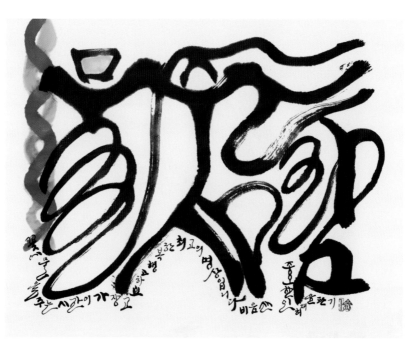

물 주는 사람, 50×60cm

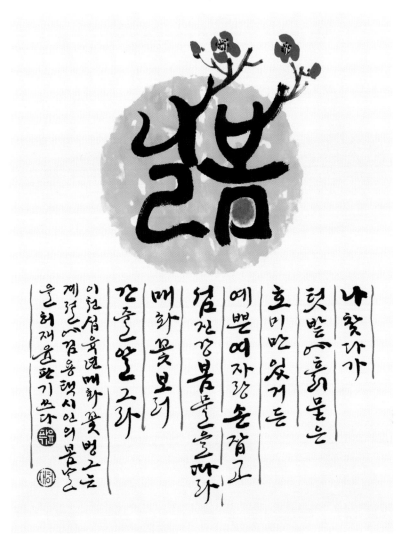

김용택 시 봄날, 65×57cm

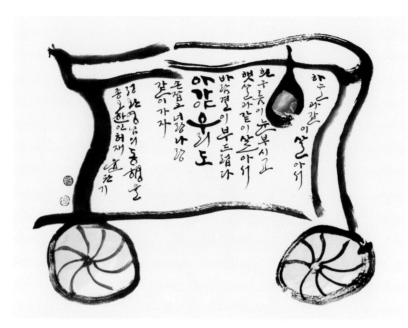

정완영 시 "동행", 50×60cm

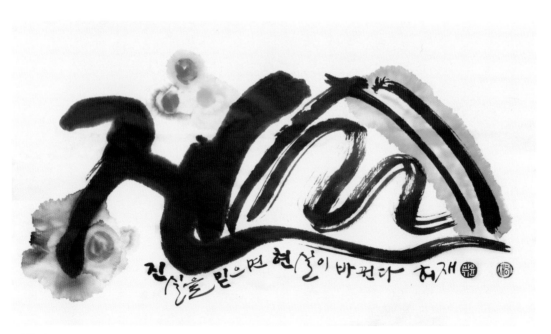

진실, 40×70cm

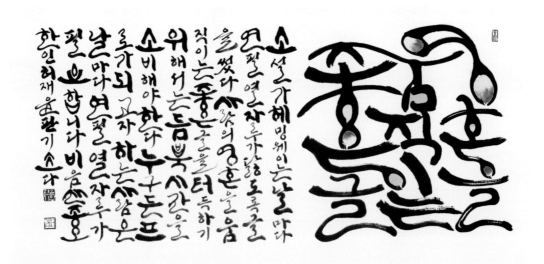

영혼을 움직이는 좋은 글, 45×120cm

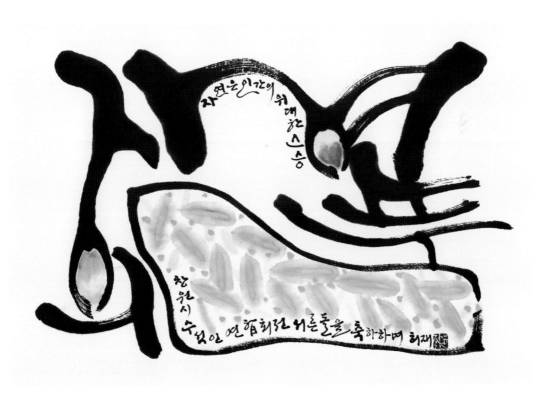

자연의 품, 45×60cm

據德遊藝(거덕유예)

덕(德)에 근거하여 예(藝)에 노닐다

공자연구원 석문에는 "지도거덕 의인유예(志道據德 依仁遊藝)-도(道)에 뜻을 두고, 덕(德)에 근거하고, 인(仁)에 의지하고, 예(藝)에 노닐다." 라는 글이 새겨져 있다. 결국 예술은 정신을 고양시키는 훌륭한 도구이며 흥거운 놀이다. 유어예(遊於藝)! 얼마나 멋있고 의미 깊고 즐거운 말인가. 그리고 또 공자는 아는 사람은 좋아하는 사람만 못하고, 좋아하는 사람은 즐기는 사람만 못하다고 하였다.

일상을 통한 수양 게을리 하지 말아야 "志於道(지어도)하고 據於德(거어덕)하며 依於仁(의어인)하여 遊於藝(유어예)라." 道에 뜻을 두고 德에 근거하여 仁에 의지하고 六藝(육예)에 노닐어라는 선비의 존재 방식과 일상생활에 대해서 밝힌 글이다.

지(志)는 뜻을 둔다는 뜻이고, 지어도(志於道)는 도를 터득하려고 지향(志向)한다는 말이다. 거(據)는 근거한다는 뜻이고 거어덕(據於德)은 덕(德)을 거점(據點)으로 삼아 굳게 지킨다는 말이다. 의(依)는 의지(依支)한다는 뜻이고, 의어인(依於仁)은 인(仁)에 의지해서 인으로부터 어긋나지 않는다는 뜻이다. 유(遊)는 헤엄친다는 뜻으로 흔히 노니는 것을 의미한다.

유어예(遊於藝)는 '육예(六藝)에서 놀라'는 뜻으로, 육예(六藝)란 사대부(士大夫)가 배워야 하는 예(禮容), 악(音樂), 사(射 궁술), 어(御 말타기), 서(書 서도), 수(數 수학)의 6가지 예능을 말한다. 주자(주희·朱熹)는 앞의 세 가지 도(道)와 덕(德)과 인(仁)이 내적(內的)인 면에 마음을 쓰는데 비해, 육예(六藝)에서 노니는 것은 외적(外的)인 일상 행동을 통해 수양에 힘쓰는 일을 뜻한다고 했다.

그와 같이 이뤄져야 본말(本末)을 갖추게 되고 내외(內外)가 함양(涵養)된다고 했다. 곧 학문을 하는 데 있어서 제일 먼저 도(道)에 뜻을 둬야 하고, 그 다음에 덕(德)에 의거해서 어진 마음을 지니고 또 여유가 있으면 육예(六藝)를 익혀야 한다는 것이다. 이 문장도 학문을 하는 태도를 말한 것으로 봐야 옳겠다.

여기서 뜻하는 학문이라 함은 단순히 지(智)에서 그치는 것이 아니라, 그 지(智)에서 얻은 것을 실생활에 옮기는 것에 그 뜻을 두고 있다. 그렇기 때문에 학문하는 태도는 곧 삶의 태도라고 할 수 있다. 덕(德)이 뛰어난 사람을 현자(賢者)라 하고 예(藝)에 뛰어난 사람을 능자(能者)라고 했다. 예(藝)가 기술이기는 하지만 예(藝)로써 중(中)을 가르치고, 악(樂)으로써 화(和)를 가르치듯 곧 덕행(德行)에 관계를 갖고 있다.

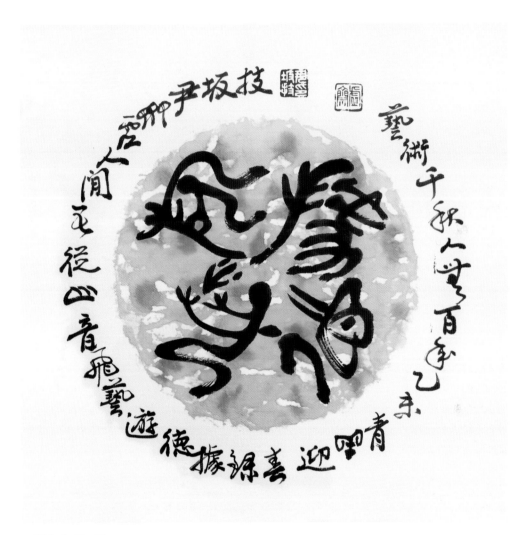

거덕유예, 35×35cm

덕(德)에 근거하여 예(藝)에 노닐다.

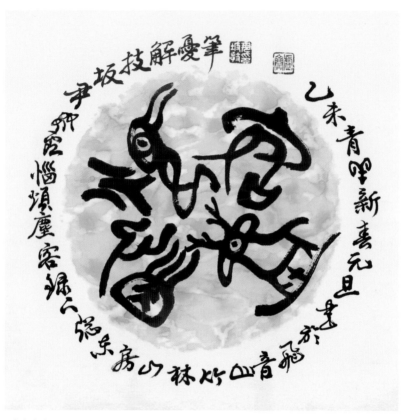

객진번뇌, 35×35cm

客塵煩惱(객진번뇌)

번뇌(煩惱)는 본래부터 자기 마음속에 있던 것이 아니라 경계를 당해서 밖으로부터 들어오는 것이 번뇌이다. 번뇌(煩惱)는 실체가 있는 것이 아니라 진실한 지혜가 나타나면 바로 없어지기 때문에 객(客)이라 하고, 번뇌의 수효가 미세(微細)하고 티끌처럼 많기 때문에 진(塵)이라고 한다. 진실한 지혜로 하심(下心)하여 우리의 마음속에 매일 매일 들어왔다 나간다는 팔만사천 가지 번뇌와 마음의 때를 벗겨 본래의 마음으로 돌려주어야 한다.

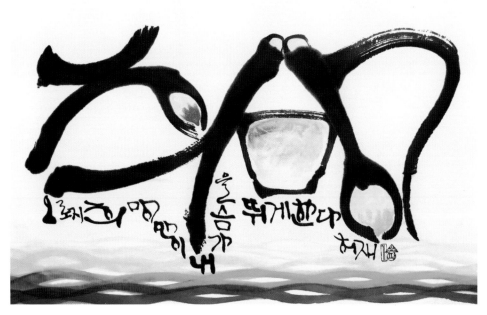

희망, 45×60cm

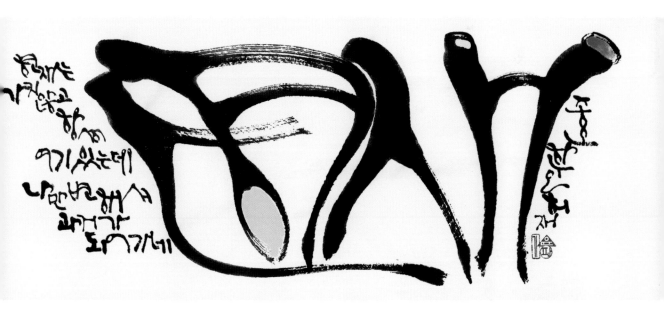

현재, 40×60cm

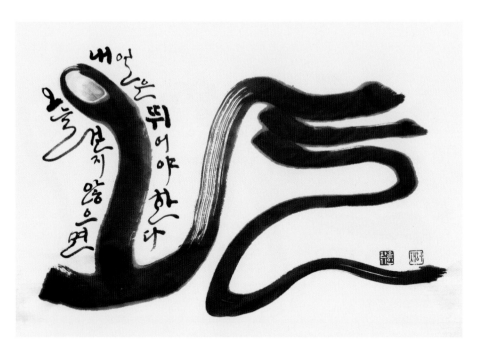

오늘, 35×60cm

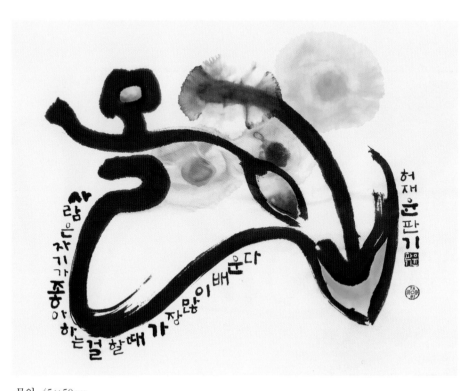

몰입, 45×50cm

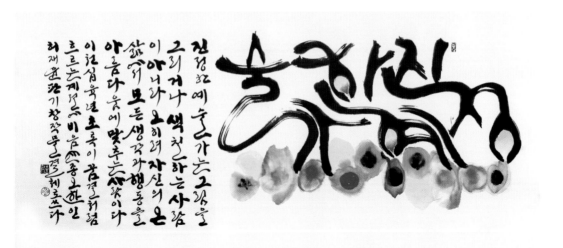

진정한 예술가는, 46×110cm

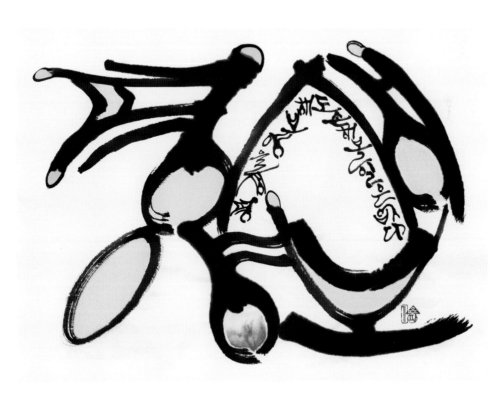

평생양보, 42×58cm

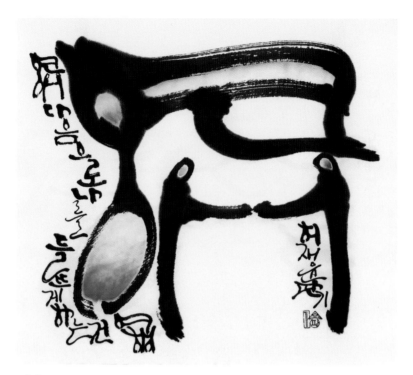

연애, 45×50cm

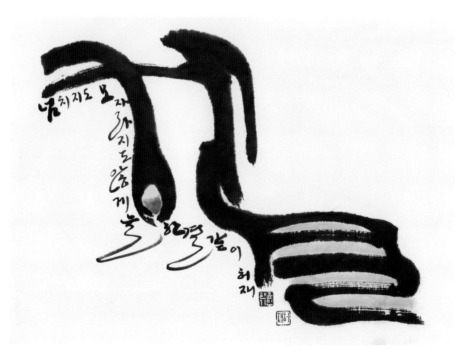

한결, 50×60cm

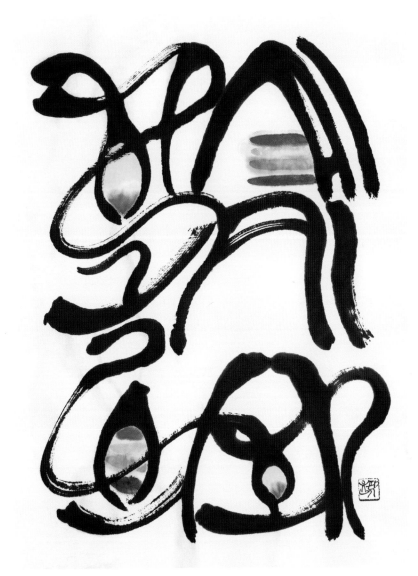

한글의 세계화, 60×50cm

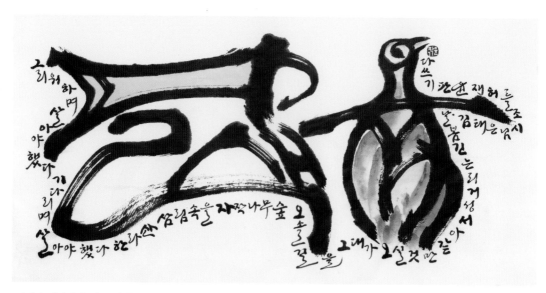

김태은 시 "팔색조" 중에서, 45×60

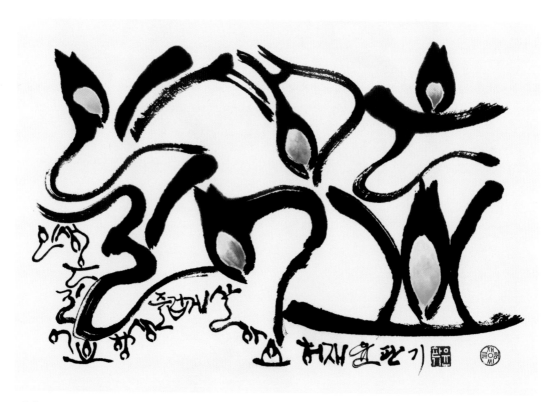

인생은 길어요, 38×55cm

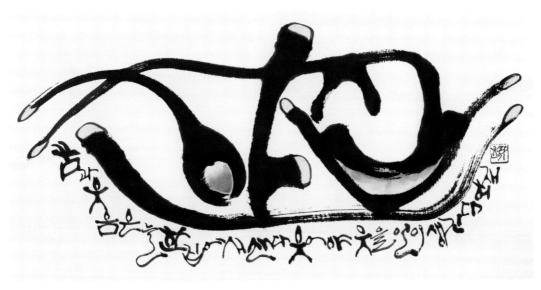

한 집, 36×69cm

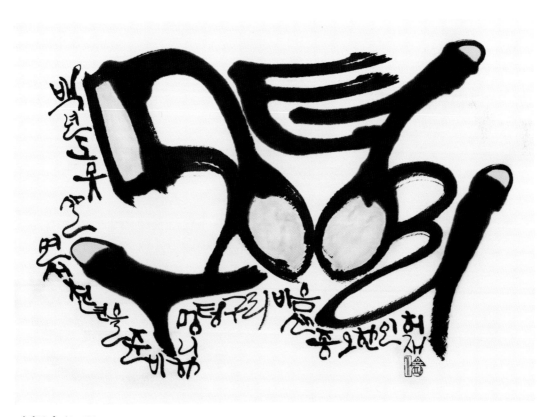

멍텅구리, 41×57cm

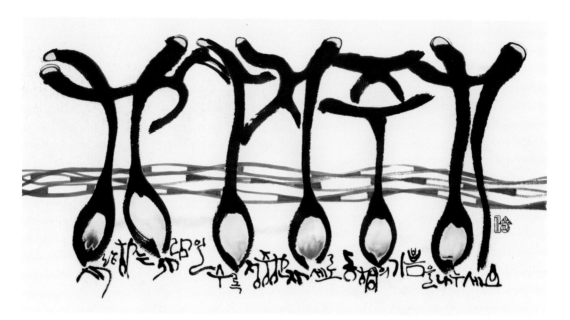

항상 정중히, 40×70cm

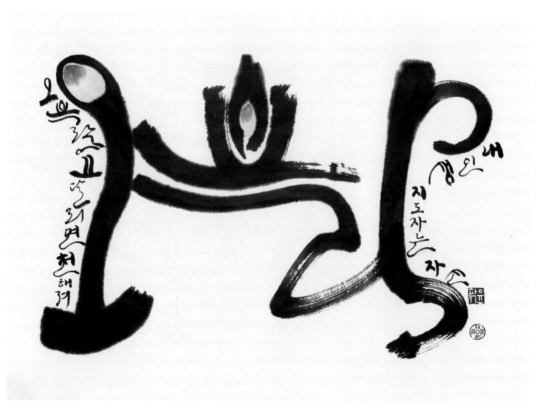

오욕락, 50×60cm

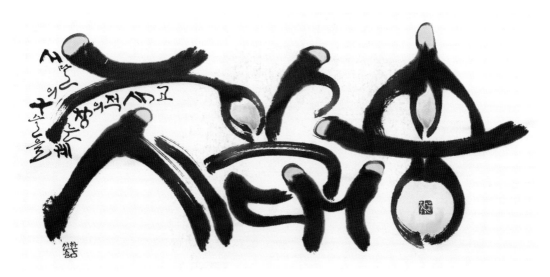

학용-시대, 36×70cm

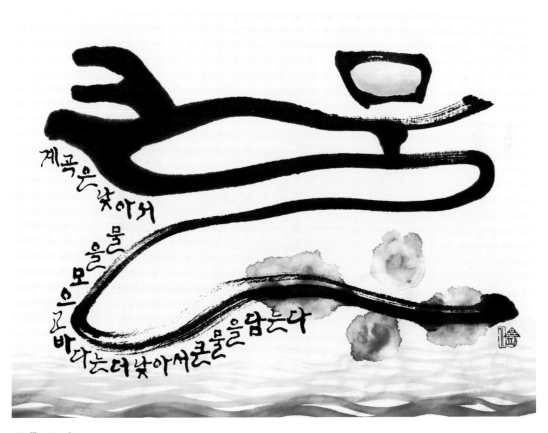

큰 물, 50×62cm

윤판기 시조 "비음산 우체국", 90×43cm

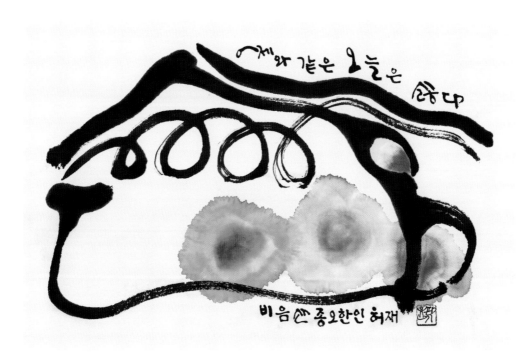

싫다, 45×60cm

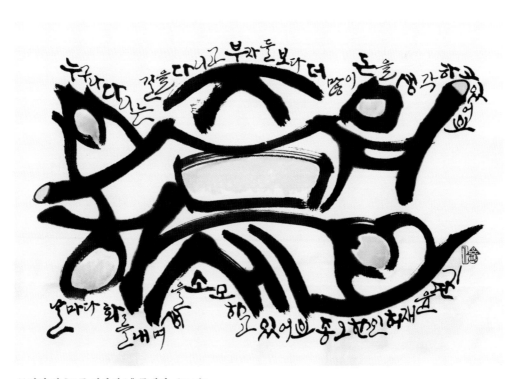

문정희 시 "요즘 뭐하세요" 중에서, 43×62cm

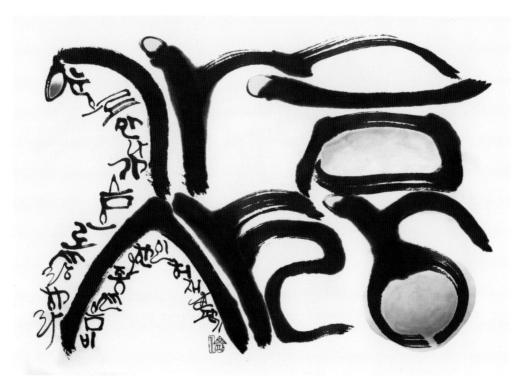

가슴사랑, 47×67cm

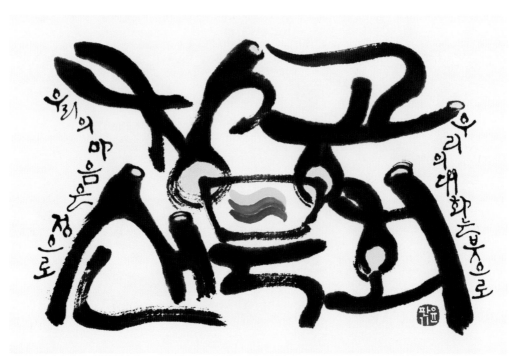

창공선묵회, 30×45cm

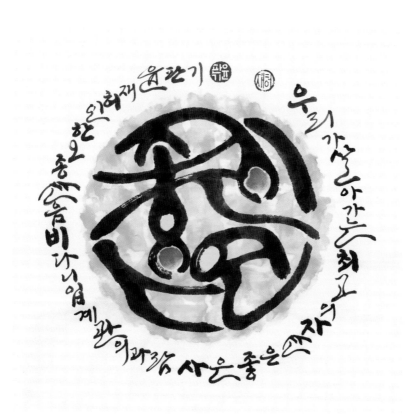

좋은 인연, 35×35cm

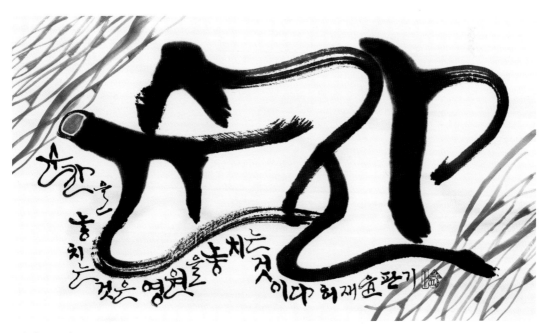

순간, 30×40cm

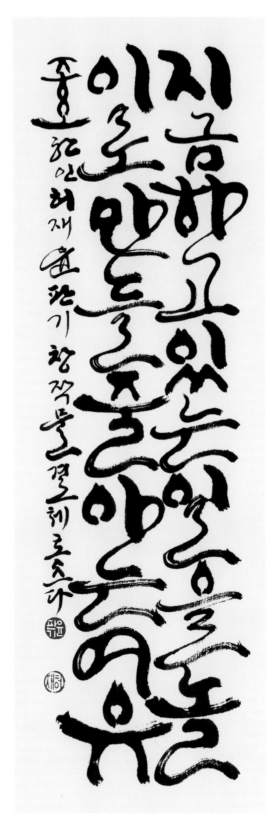

지금 하고 있는 일을 놀이로 만들 줄 아는 여유, 90×40cm

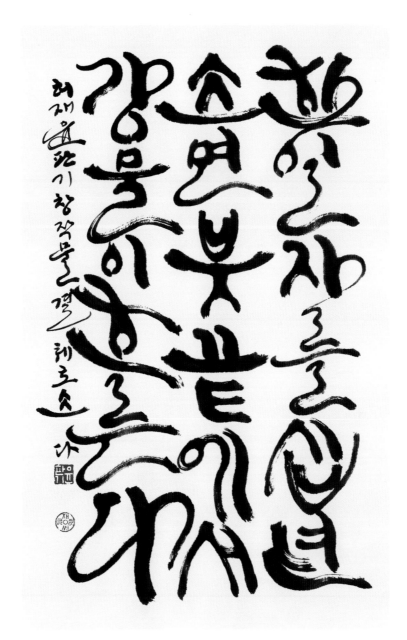

정호승 시인의 "내 인생에 용기가 되어 준 한마디"중에서, 60×40cm

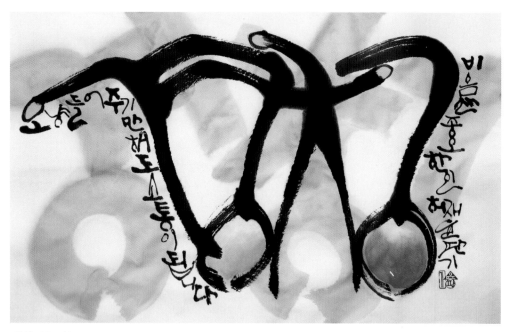

경청, 39×63cm

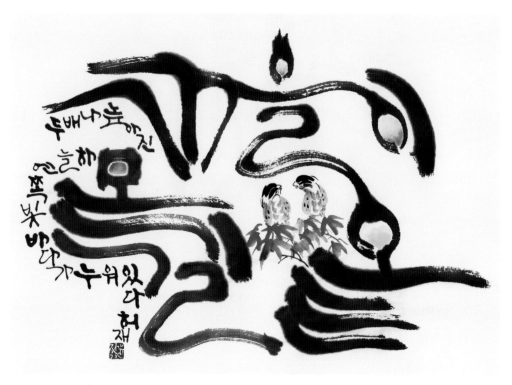

가을이 오는 길목, 42×59cm

밥상, 32×59cm

균형, 37×57cm

끊
이
어
야

큰

배
가

뜨
다

마
음
意
중
요
한
인
허
재
호
인
기
창
작
무
결
혜

깊은 물, 70×35cm

기둥, 50×36cm

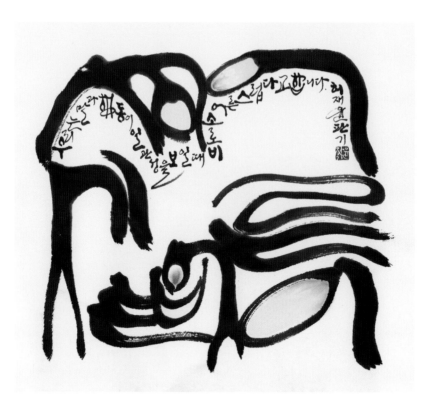

어른이 없는 세상, 60×60cm

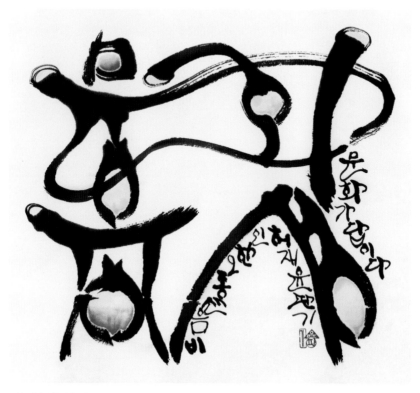

문화융성, 44×49cm

하이그라피 시계

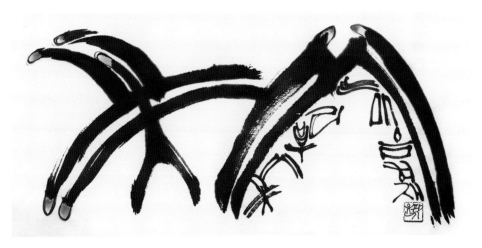

꽃씨, 30×60cm

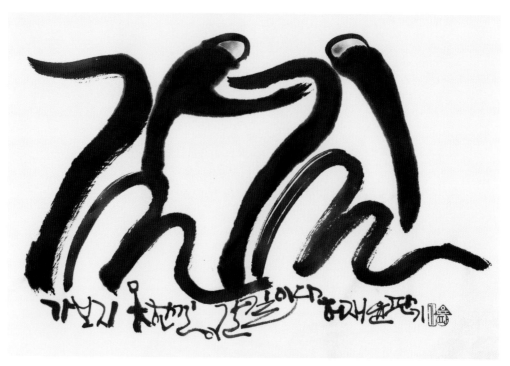

갈길, 45×60cm

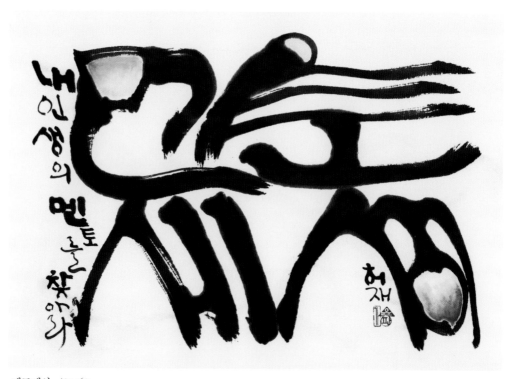

멘토세상, 40×60cm

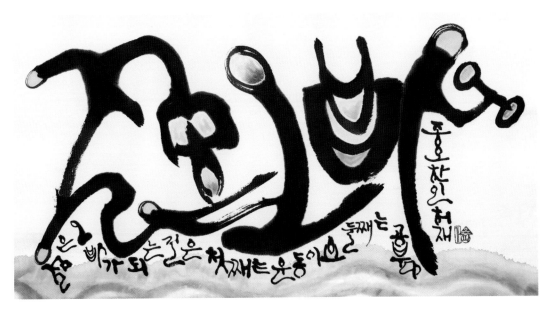

젊은 오빠, 38×69cm

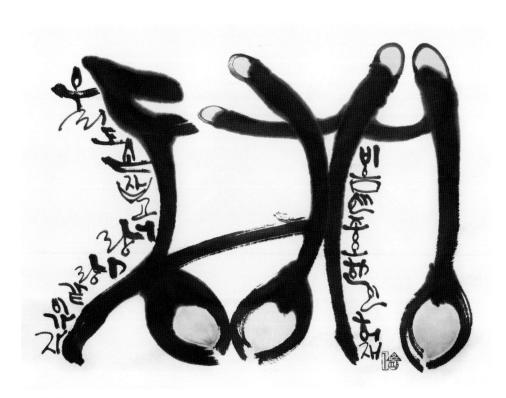

동행, 46×60cm

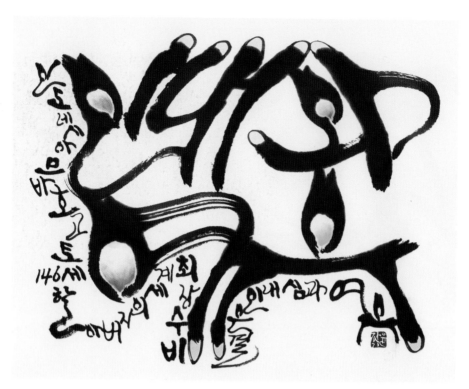

인내와 여유, 46×54cm

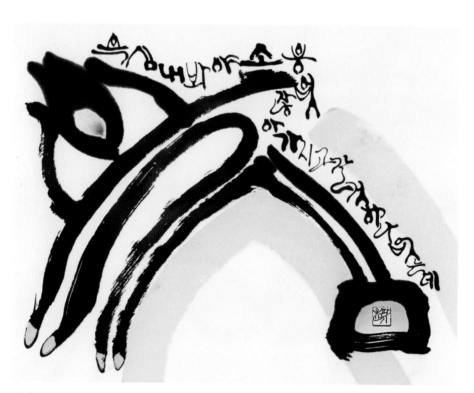

욕심, 45×59cm

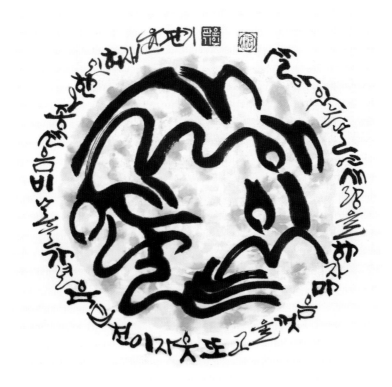

살아있는 날엔, 50×50cm

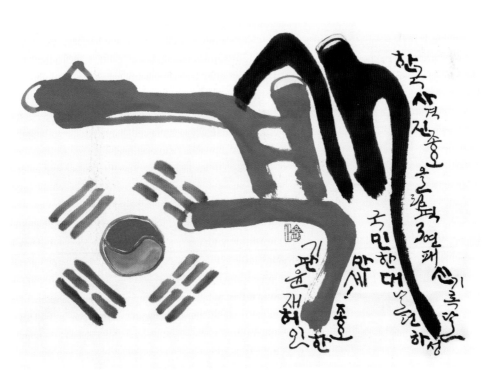

사격, 44×62cm

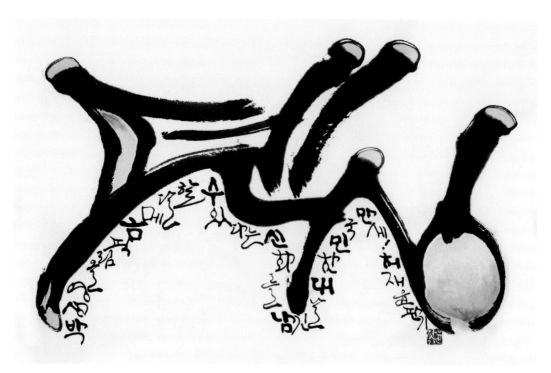

펜싱, 43×65cm

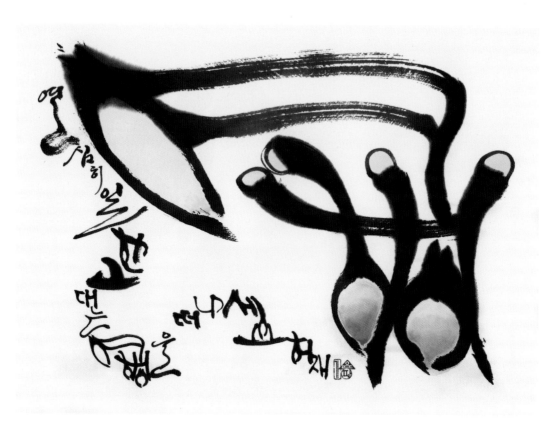

여행, 44×59cm

50

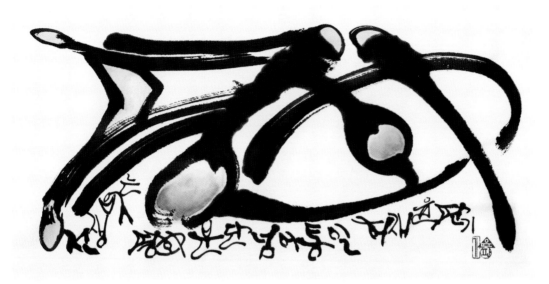

평화, 30×57cm

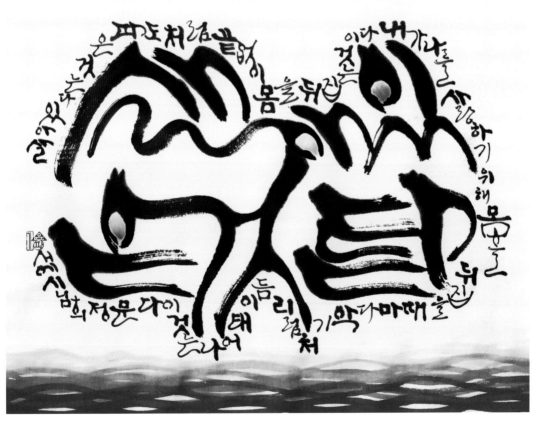

문정희 시 "살아 있다는 것은" 중에서, 49×63cm

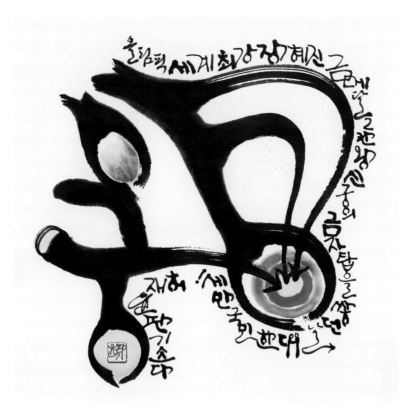

양궁(장혜진 금메달), 46×47cm

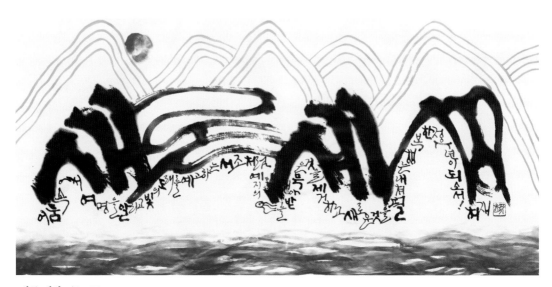

새론 세상, 45×95cm

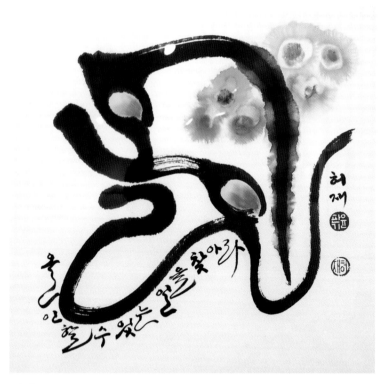

올인, 45×45cm

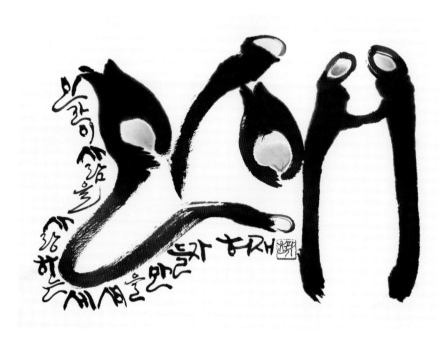

인애, 38×52cm

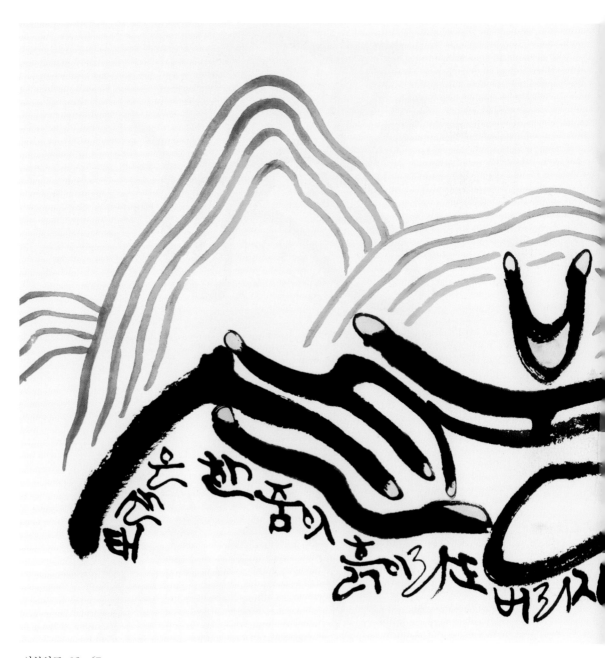

산불양토, 35×67cm

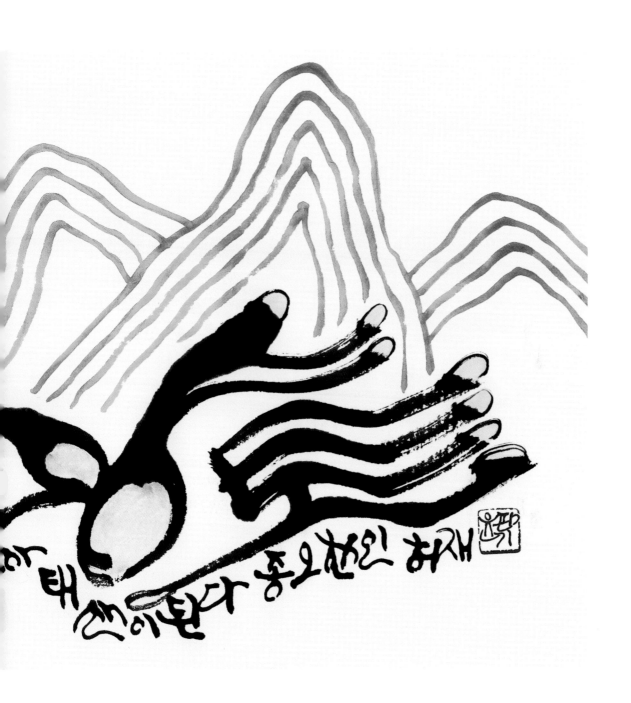

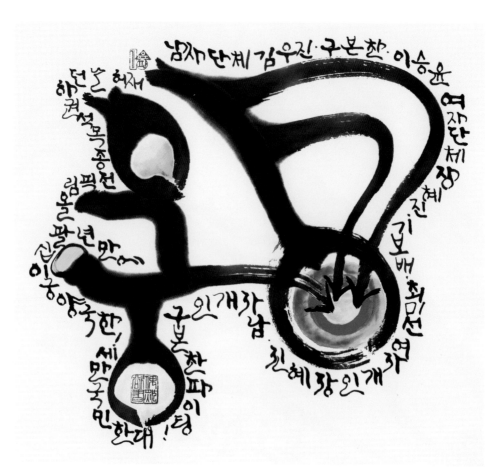

양궁 전종목 석권, 46×52cm

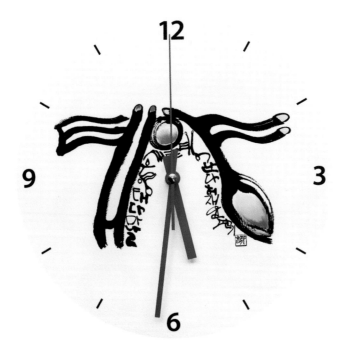

하이그라피 시계

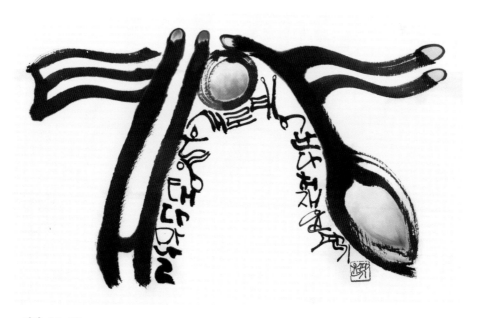

태양, 35×55cm

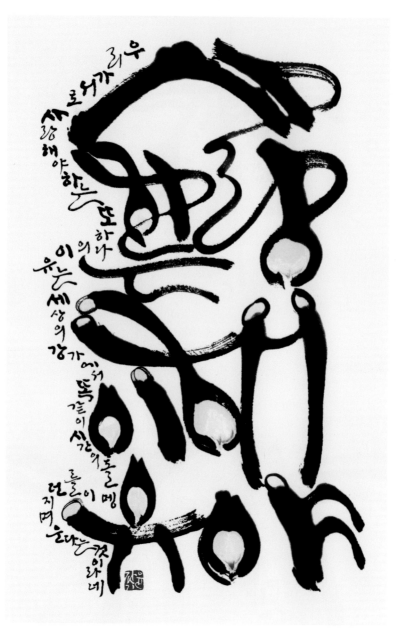

문정희 시 "사랑해야 하는 이유" 중에서, 90×60cm

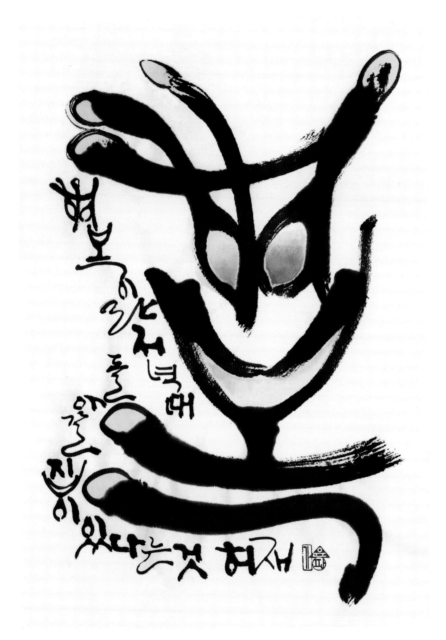

행복, 52×36cm

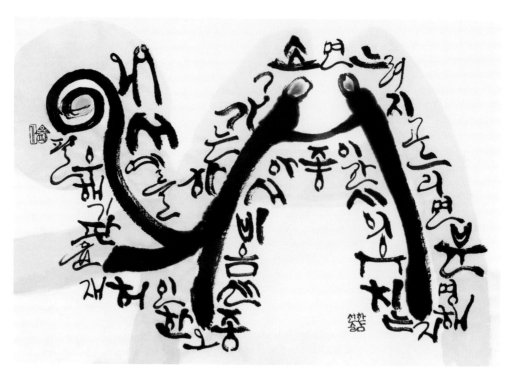

왜 서예를 하는가, 40×57cm

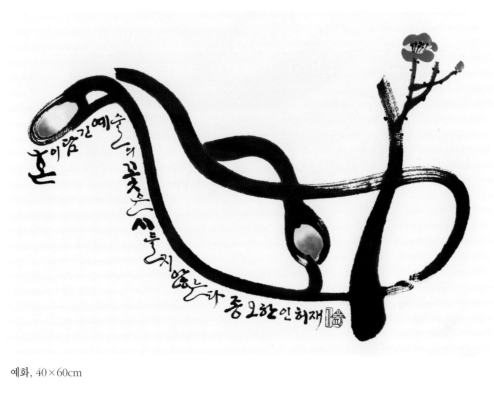

예화, 40×60cm

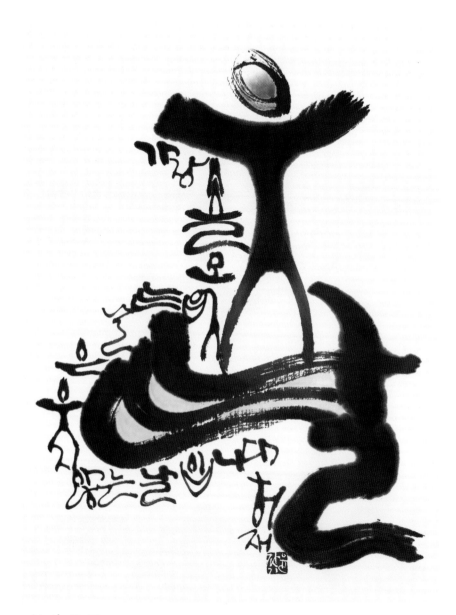

웃는 날, 49×39cm

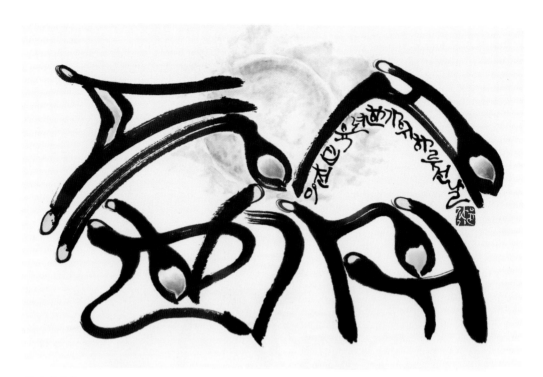

풍성 한가위, 34×50cm

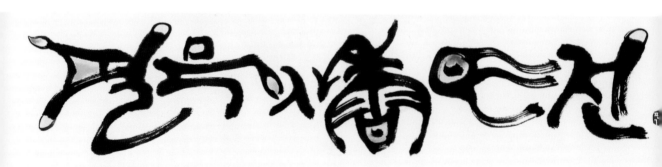

필묵의 향기전

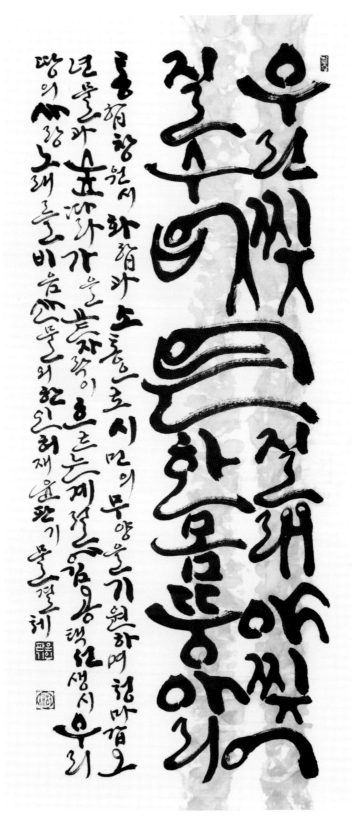

우리 땅의 사랑노래, 110×60cm

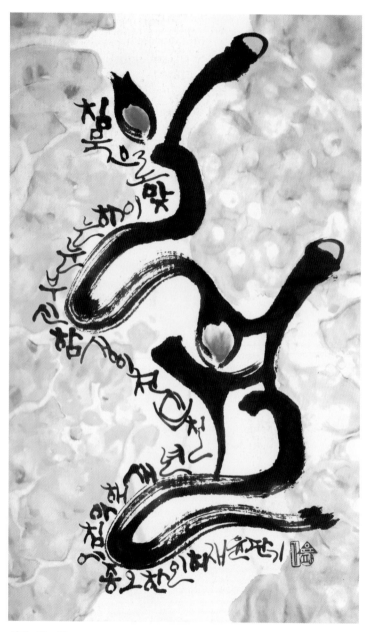

일월, 55×35cm

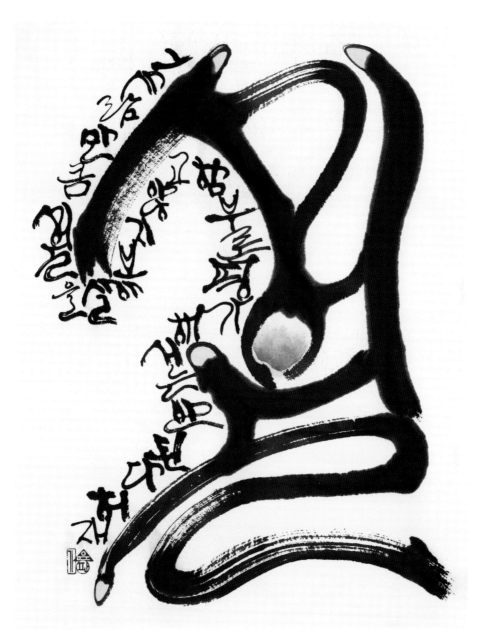

세월, 53×42cm

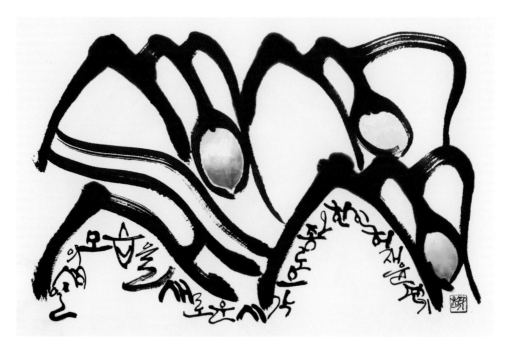

상상세상, 45×65cm

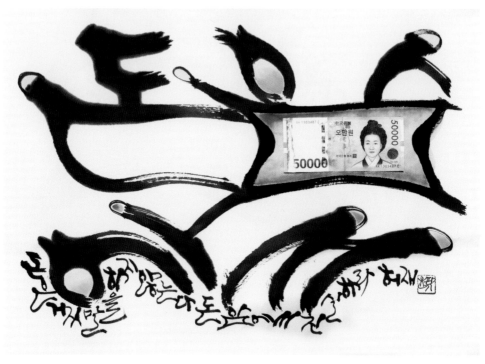

돈 앞에서, 45×65cm

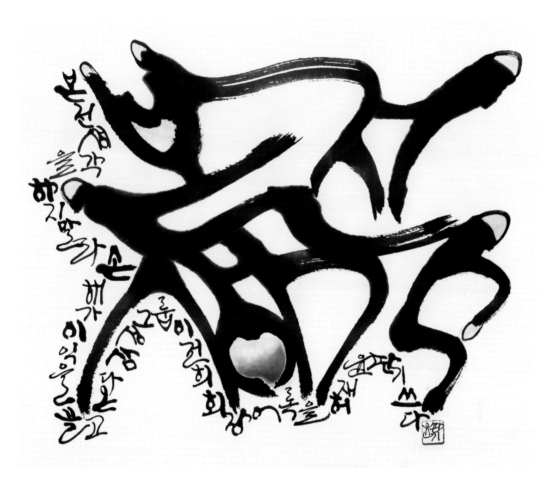

본전생각, 45×55cm

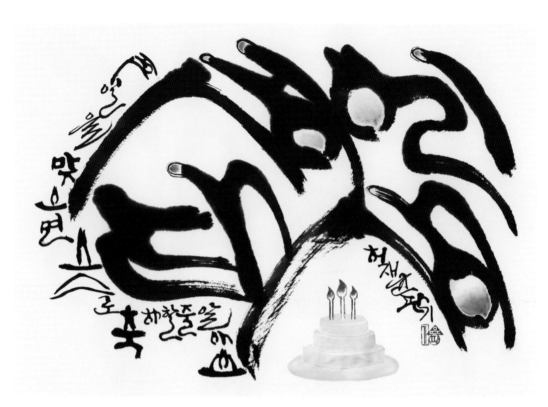

이동이 수필 "생일단상" 중에서, 42×59cm

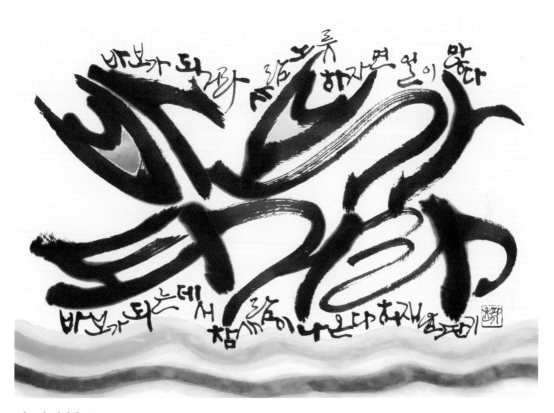

바보가 되거라, 40×58cm

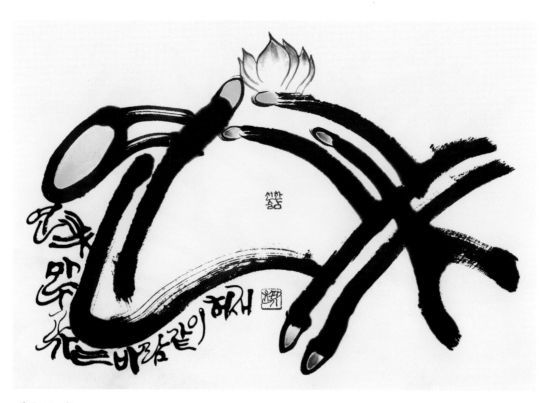

연꽃, 43×63cm

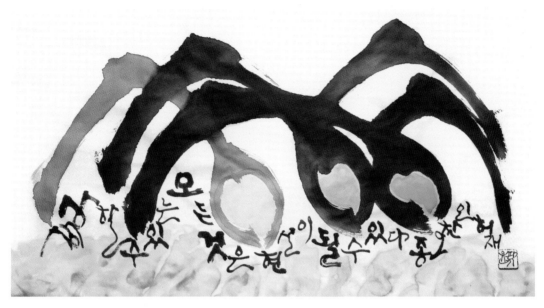

상상, 40×65cm

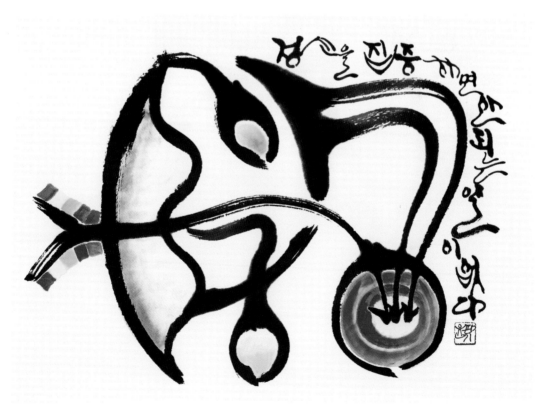

양궁, 43×56cm

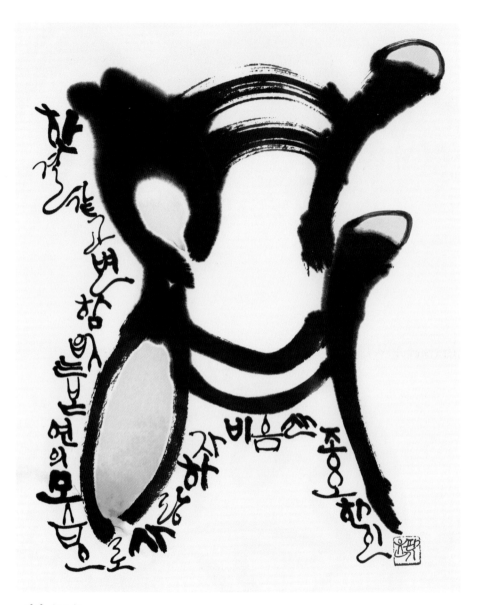

여여, 49×42cm

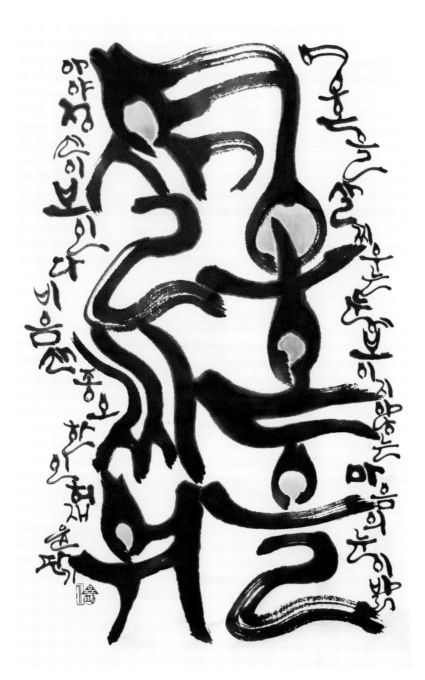

영혼을 살찌워, 70×42cm

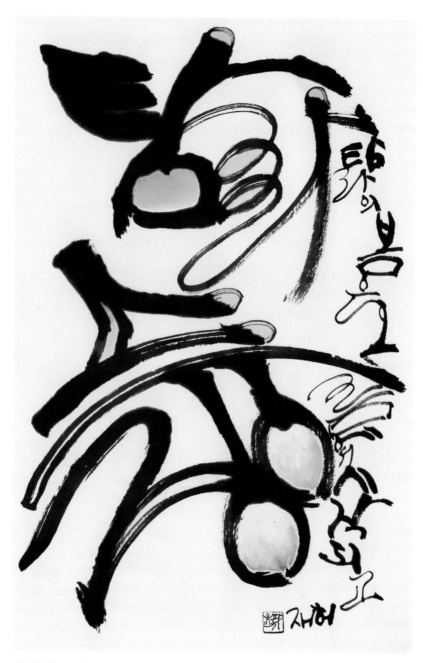

탐라풍경, 70×45cm

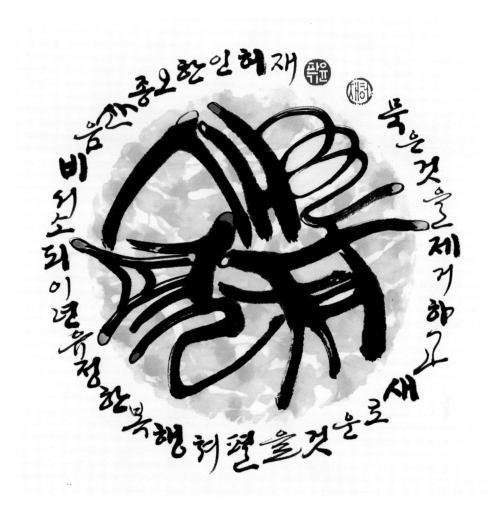

음陰 중요한 인허재
묵은 것을 제거하고
비 넛소리이련유정한
복행 허펼을 것은로 새

새로 펼쳐, 35×35cm

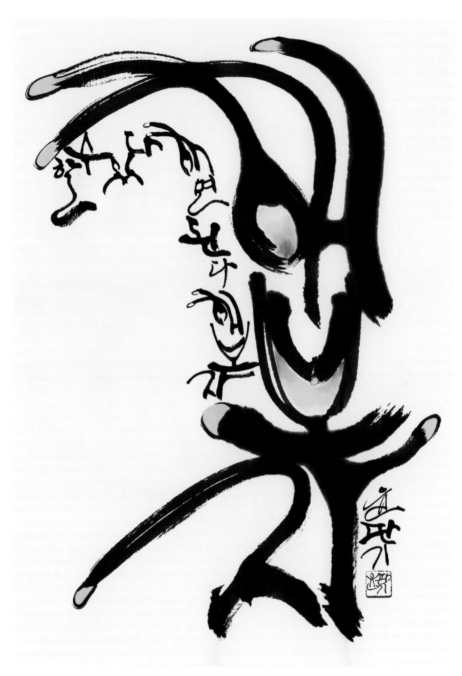

해보자, 60×42cm

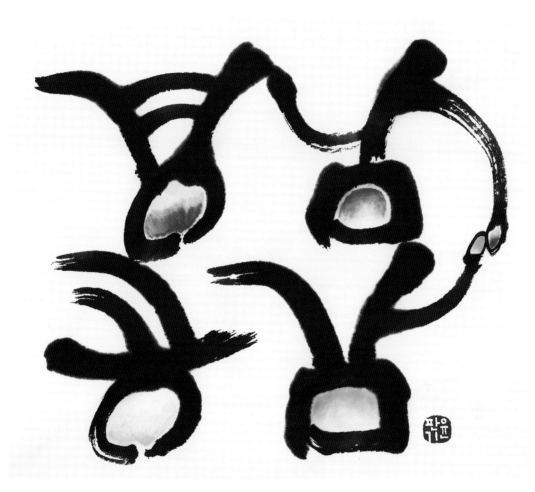

경남공감, 28×32cm

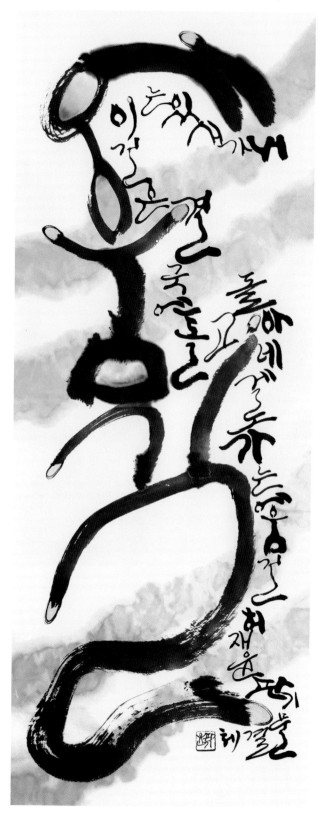

에움길, 100×41cm

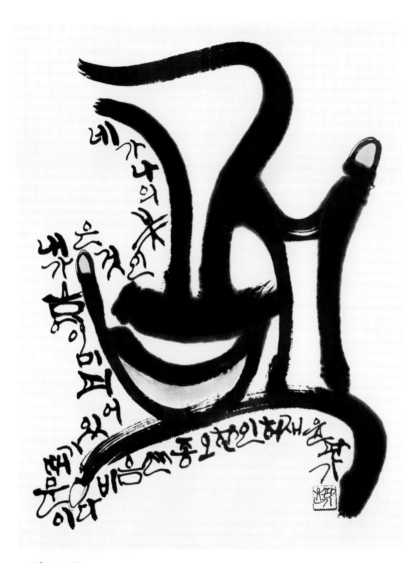

고백, 53×42cm

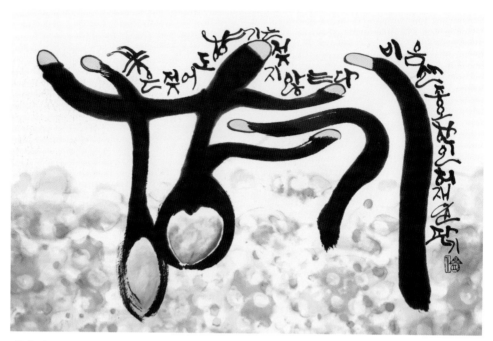

향기, 45×70cm

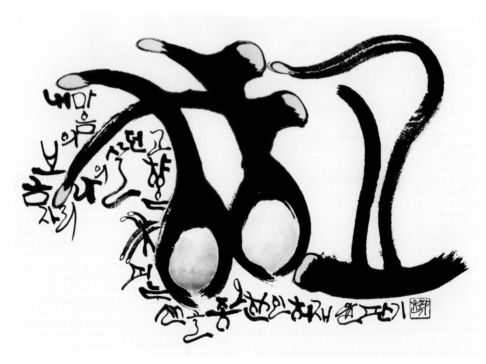

고향, 39×55cm

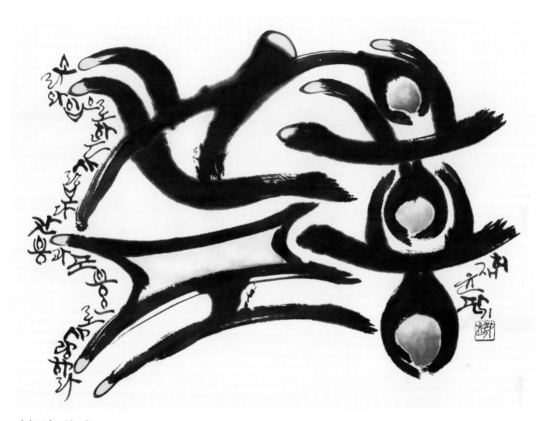

관용포용, 46×60cm

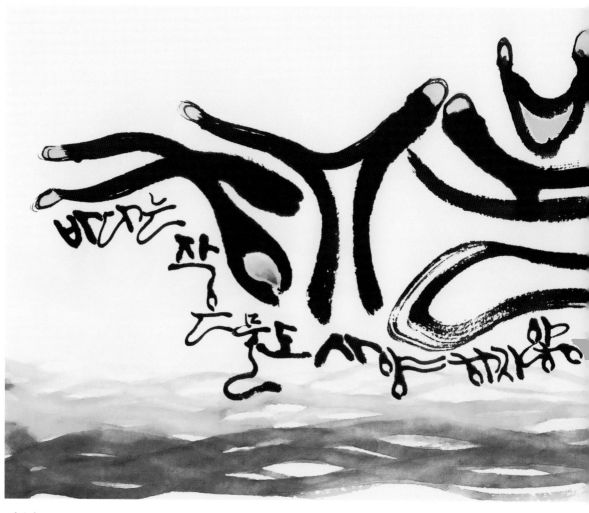

해불양수, 32×70cm

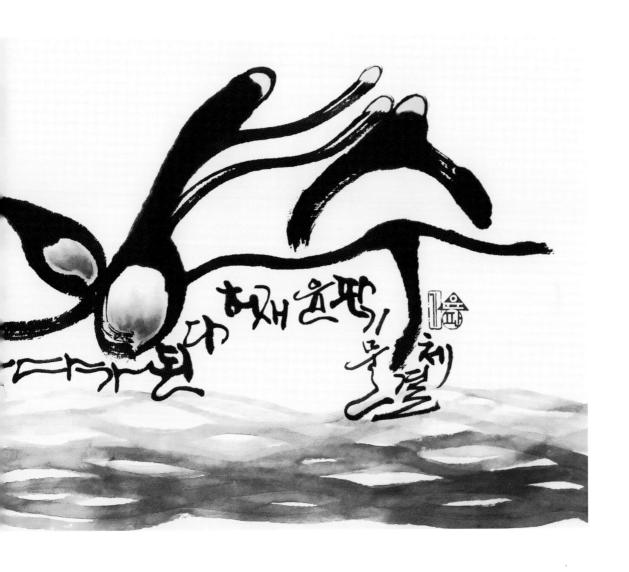

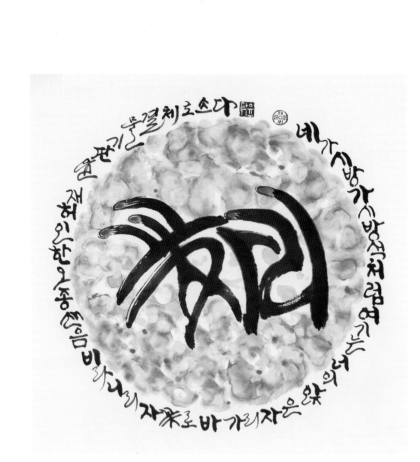

구상 시 "꽃자리" 중에서, 53×53cm

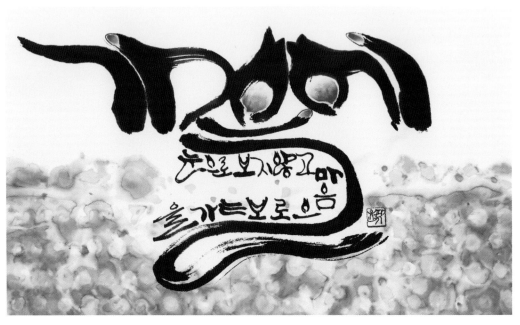

가을에, 42×64cm

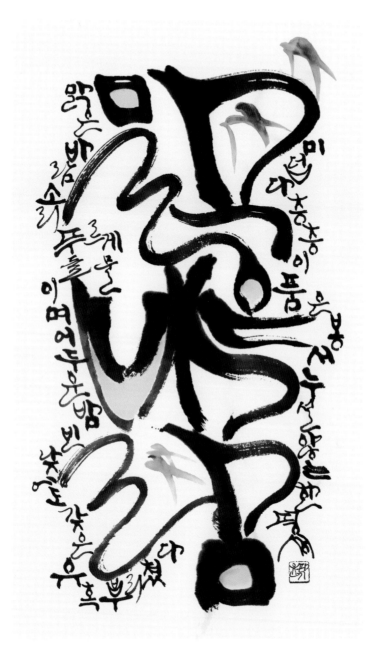

김교한 시조 "대", 70×42cm

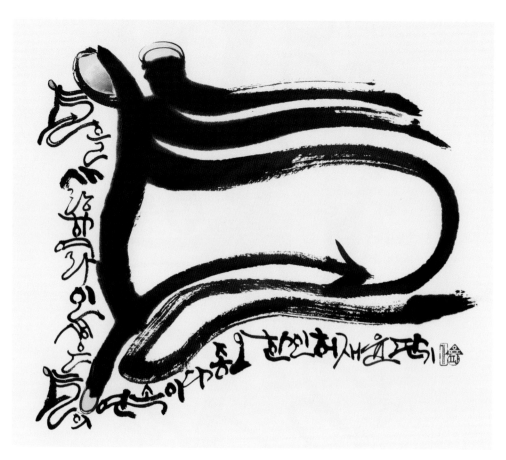

오늘, 43×49cm

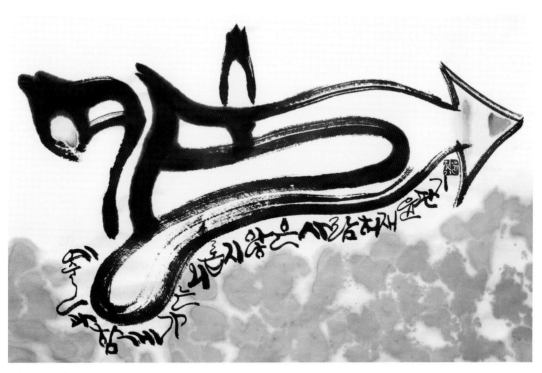

예술, 42×65cm

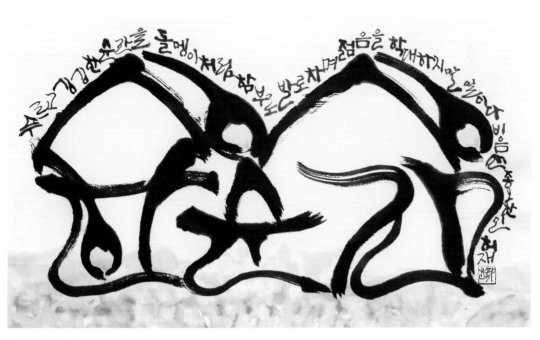

싱싱한 순간, 45×70cm

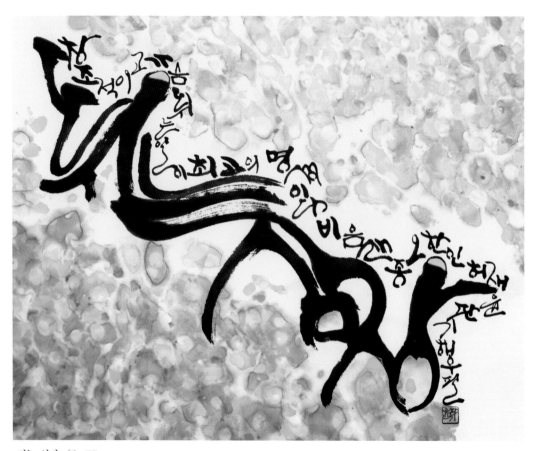

뛰는 심장, 65×77cm

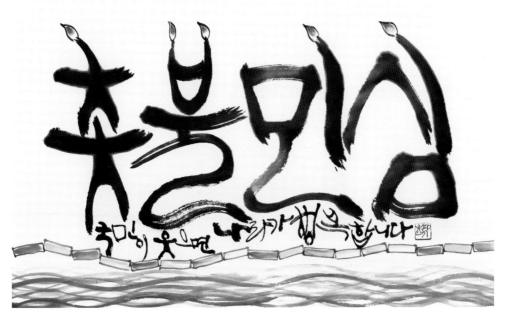

촛불민심, 44×70cm

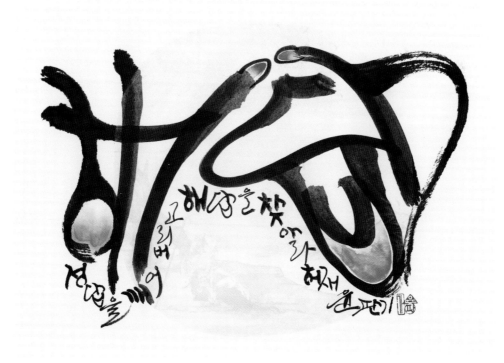

해답, 40×54cm

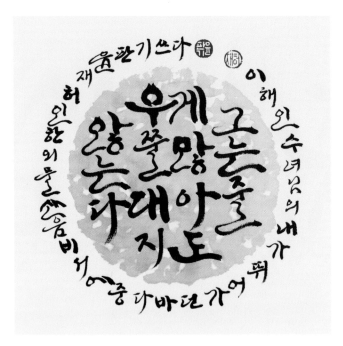

그는 줄게 많아도, 35×35cm

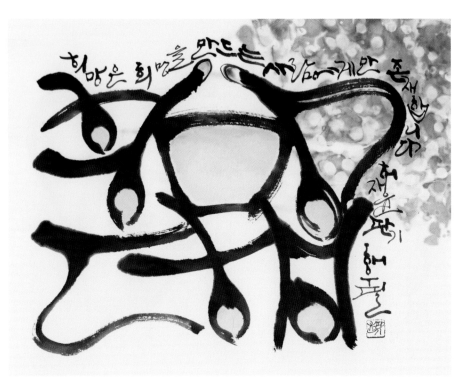

희망은행, 45×58cm

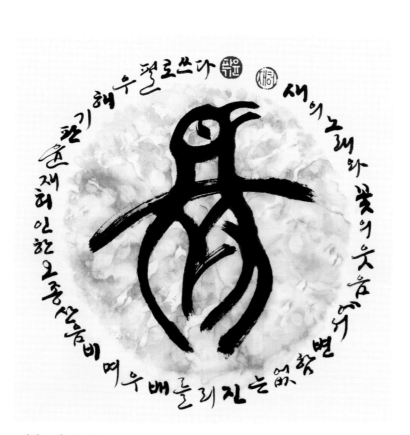

새의 노래, 30×30cm

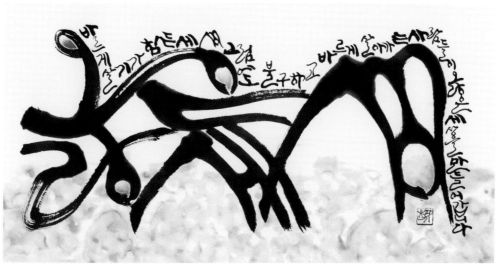

옳은 세상, 40×70cm

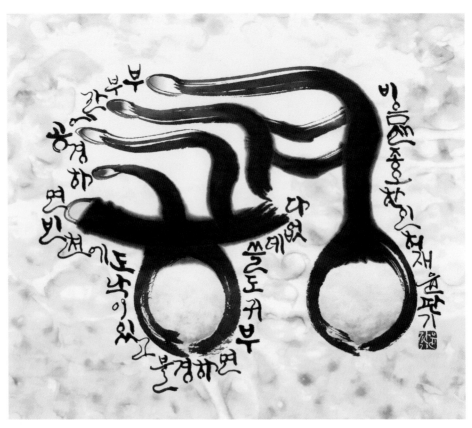

공경, 46×50cm

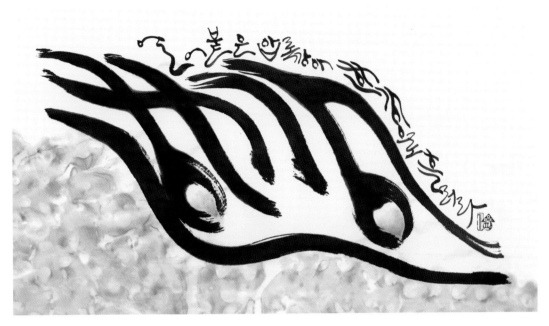

한강, 42×70cm

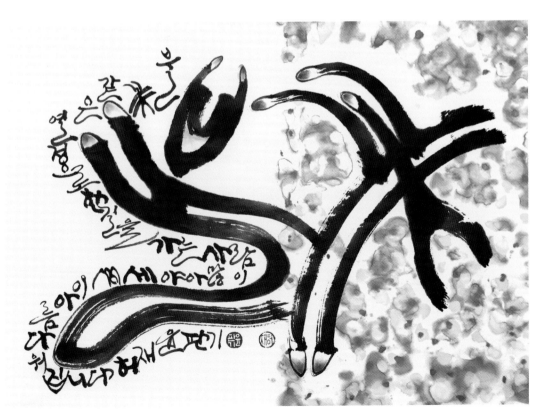

불꽃, 30×40cm

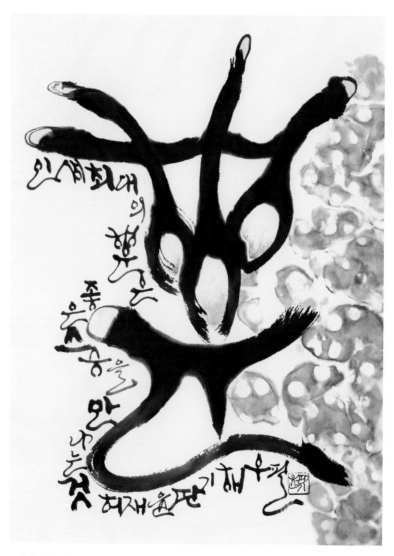

행운, 48×40cm

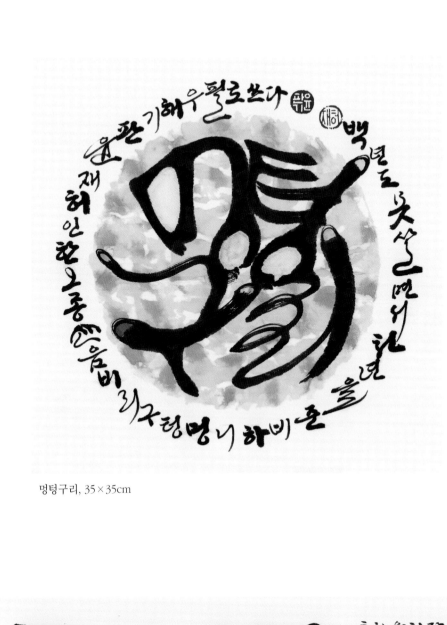

멍텅구리, 35×35cm

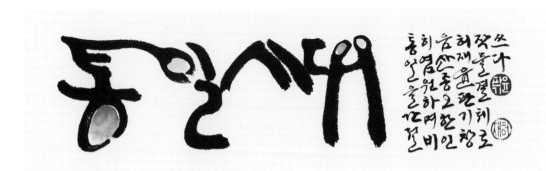

통일시대, 12×50cm

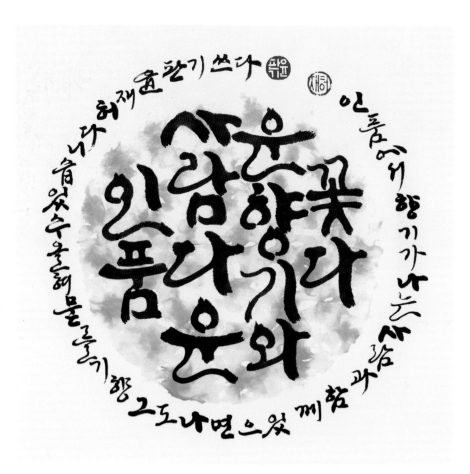

꽃다운 향기, 35×35cm

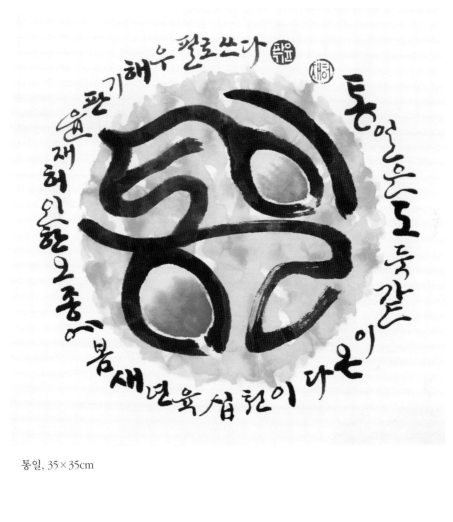

통일, 35×35cm

남명 더라우
임대아파트

남명정

방화정

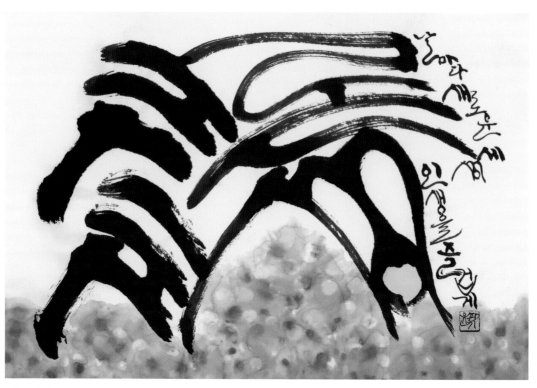

새론 세상, 46×56cm

발묵 스르 번져나는 해질무렵 산야안
서늘한 붓끝 세운다 죽지 펼쳐 골법

큰 기러기 필법, 110×50cm

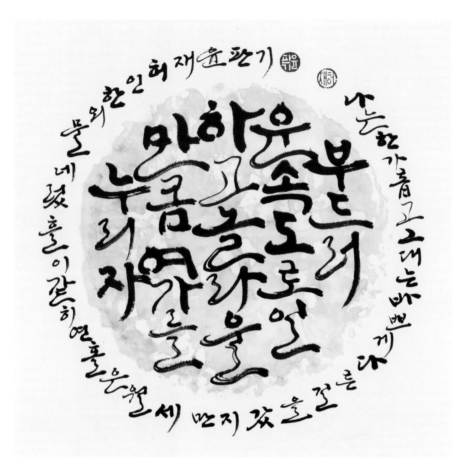

부드러운 속도로 일하고, 35×35cm

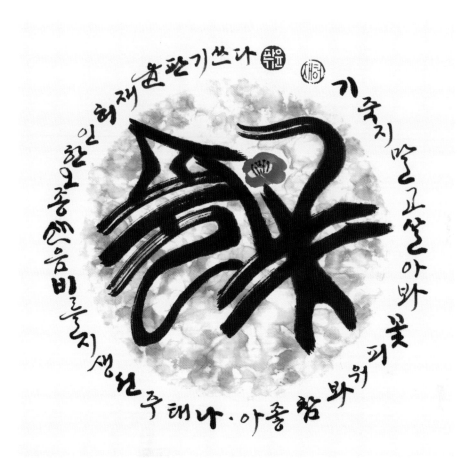

나태주 시 "풀꽃3", 35×35cm

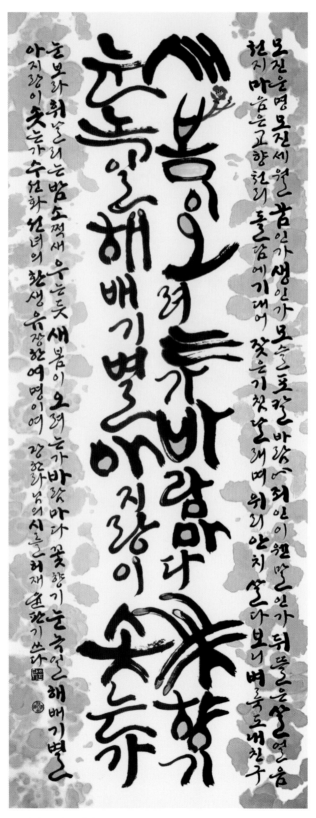

추사가 그린 수선화, 130×50cm

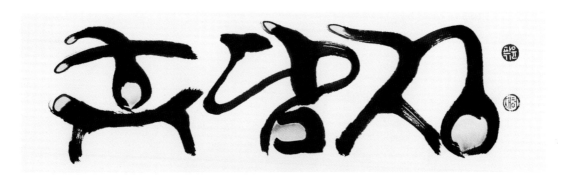

휴담정, 20×60cm

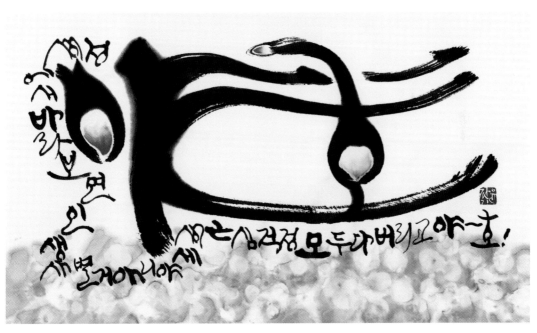

야호, 35×60cm

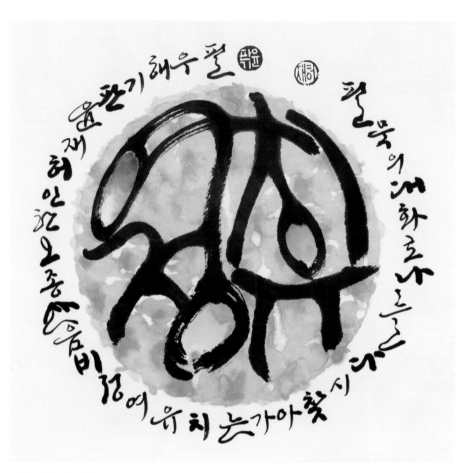

치유여정, 35×35cm

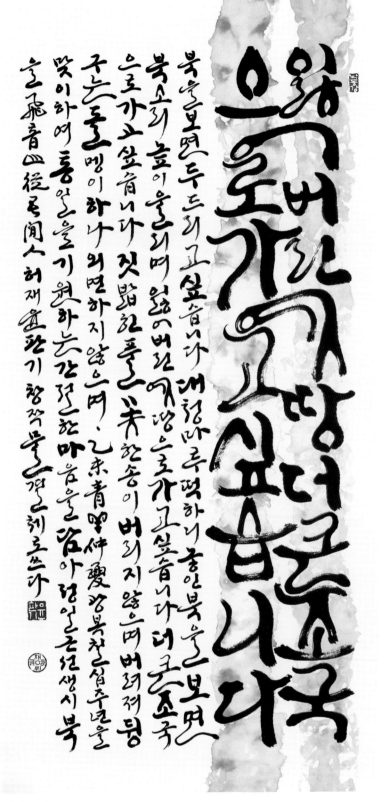

정일근 시 "북", 115×53cm

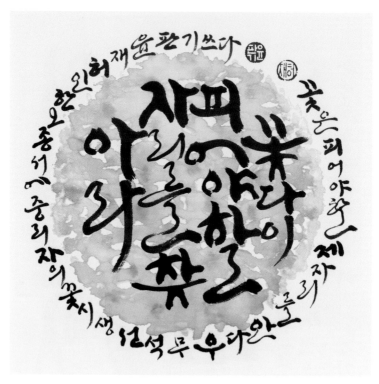

우무석 시 "꽃의 자리" 중에서, 35×35cm

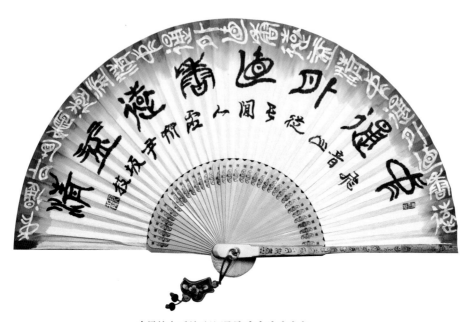

中通外直 香遠益淸(중통외직 향원익청)

속은 비어 通하고 겉은 곧으며, 香氣는 멀수록 더욱 맑아

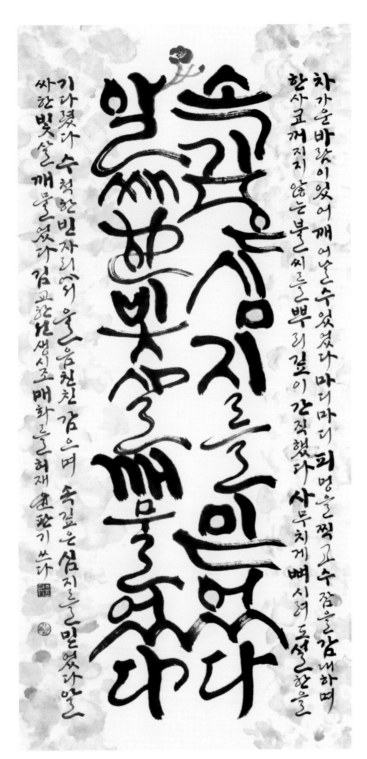

김교한 시조 "매화", 115×53cm

북카페 라온, 33×63cm

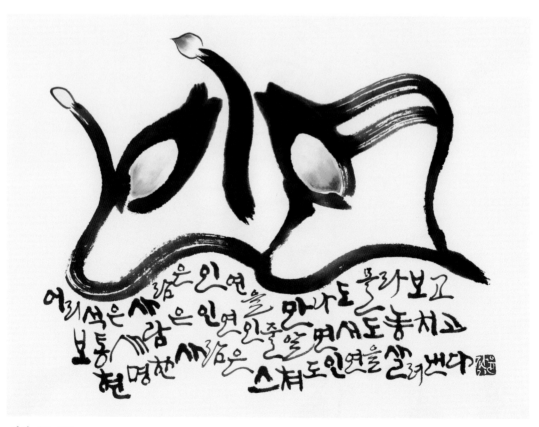

인연, 40×150cm

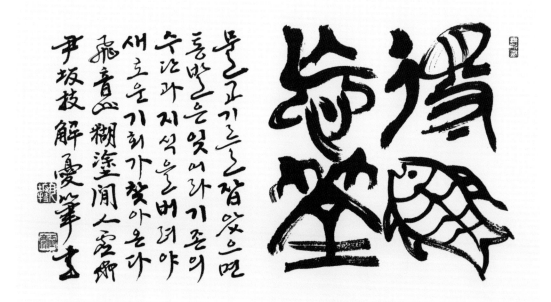

得魚忘筌, 37×55cm

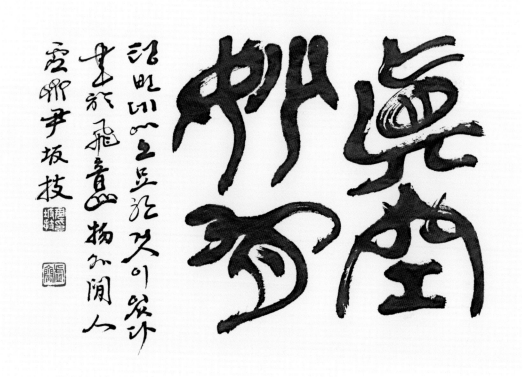

진공묘유, 40×57cm

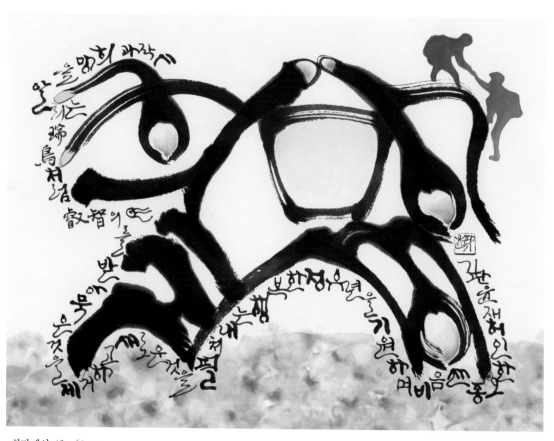

희망세상,45×60cm

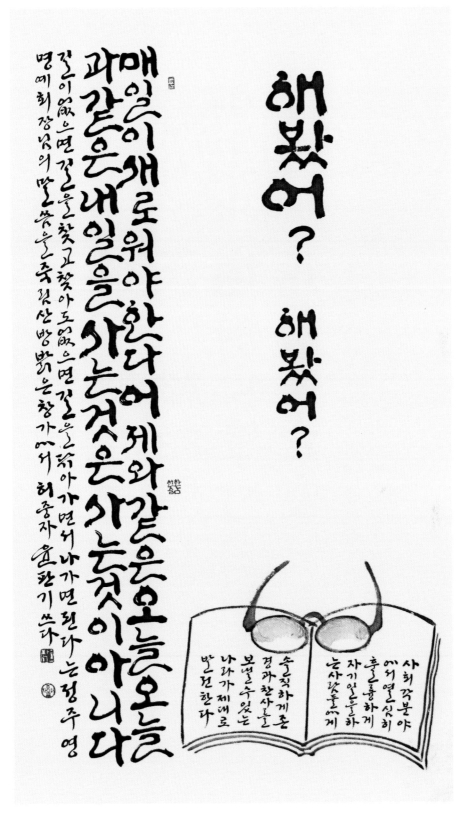

고 정주영 명예회장 어록, 130×70cm

매화를
비추는
달을
학이지키고

鶴守梅花月
玉流松柏風
堪憐心學竹
得眞失之空

매화를비추는달
학이지키고

구슬이흐르는데
솔바람소리！

내마음대나무를
닮은탓인지

느끼는것있어도
말을잊는다

壬辰瑞喜錄萬海禪師詩 尹坡技書

만해선사시, 130×66cm

나엇제라도끓이있으며어릴적된길며늘던고향동산으로돌아가련나옴곰에꾸드러운옛햇살을받으며푸른들린
과맛같은끝업는하늘을울러나 보면마음은어느새수풀을지나나리를건너시냇물에잠아먼화스러이느린끝에취
하련만이미내게서멀어져간 먼옛날의이야기인가나엇제라도외지면살픗한시람이었는고향동네로돌아가
령나한낮의따가운별을밀해따으식히 하던능개 극리마저그늘로쉽으먼들꽃의싱그러운픗
내를닮고 수줍게컸는상이얼을이스박한베옷에떼지않으너머코아련히떠오릇듯도한데이제눈멀언은감
미로옹만남기고사라져간 먼옛날의이야기인가나안옛끔이알너기끌이업는고향집으로
돌아가련나지는해의힘을옹너울옹동에드리우고 어얼릭배기황으의극슬픙을그려오킹슬에옛이야기흐릇히 집안으
그리던고향으로 떡가내우러가되돌아가면 능영앙을찾아마음속에 들
치나누떡갈나숙길내꼿에씨여우리가 되어나고자라오 망마을며이삭고개슥면마기이길아련히되돌아가면 느
로아가련나지는 곳에서웃음띠어머니가날반길러만나언제가늘엿넷가능영앙을뒤로하고심짝한찾이업는고향집으로
설레던옛벗들함께나작마강에뱃질간깔고 았아얼큰한동동주에도차은안꾸나누머녁엇이 두큭집히에계쭘이
되능옛날이여바람만살랑여도싸리나보며앙귀까이나룰기나리능얼영을끔옹홍시험스런췟마강감나숙이
경으로 넌지시길나람만 가지뻗어지능정듯길이여 엘뜩넌룸에죽닌서실밥은창가에어 한옹옹팔기
려오능고향과시내게로이어지능정듯길이여 올빅넌룸에죽린서실밤슥망밤뒤렁화안히열

1985년 작 고향, 200×70cm

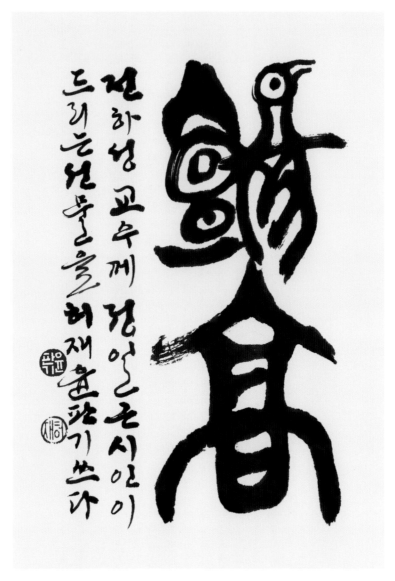

전고(전하성 교수 아호), 37×27cm

鸇高(전고)

높은 곳에서 송골매처럼 사람의 길을 살피다

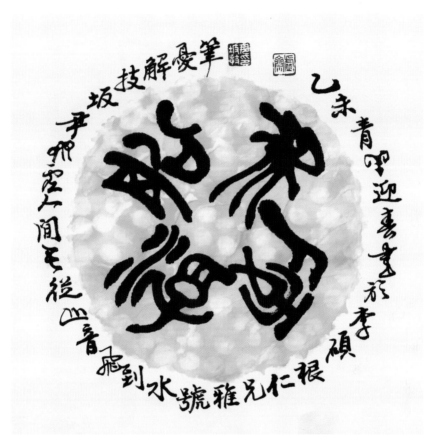

수도(이석근 아호), 35×35cm

水到船浮（수도선부）

물이 불어나면 큰 배가 저절로 떠오른다.
욕심을 부려 억지로 하지 않고 공력을 쌓으며 기다리면 큰일도 어렵지 않게 이룰 수 있다.

꿩치는 일녀 베나 들나물캐

어머케 고들박이 쑥부꾸며

쇼로쟝이 물쑥이라 달의 김치

낭이국은 비위를 세치느니

농가월령가 이월령중에서 허재 윤관기쓰다

농가월령가, 80×45cm

정홍 시 "인연" 중에서, 50×35cm

新晴(신청)

비가 개었다

兩到雲爭出(우도운쟁출) 비가 도착하자 구름이 다투어 나오더니
雲歸雨已晴(운귀우이청) 구름이 떠나가자 비가 벌써 개었다.
山如回昨夢(산여회작몽) 산은 지난밤 꿈에서 막 깨어나고
禽欲改新聲(금욕개신성) 새들은 목청을 새로 바꾸나 보다.
片片輕霞住(편편경하주) 조각조각 엷은 노을 멈춰 서고
班班小草生(반반소초생) 파릇파릇 작은 풀싹 돋아난다.
松坡渡邊樹(송파도변수) 송파 나루터의 저 나무들
前夕未分明(전석미분명) 어제저녁에는 선명히 뵈지도 않았다.

관양(冠陽) 이광덕(李匡德·1690~1748)이 1727년에 지었다. 어느 봄날 비가 내렸다. 비와 구름이 앞서거니 뒤서거니 낯선 손님처럼 도착했다가 불쑥 떠나갔다. 손님이 들렀다 간 흔적 작지 않아 움츠리고 있던 사물 다 살아날 듯하다. 꿈에서 깬 듯이 산은 기지개를 켜며 봄치장을 시작하고, 새들은 목청을 바꿔 새로운 노래를 부른다. 노을이 조각조각 엷게 드리운 하늘 아래 여기저기 여린 풀싹이 돋아난다. 날마다 지나가던 송파 나루터, 비 갠 뒤에 보니 저렇게 멋진 나무가 서 있었구나! 어제는 다들 어서 깨어나라고 봄비가 내렸다.

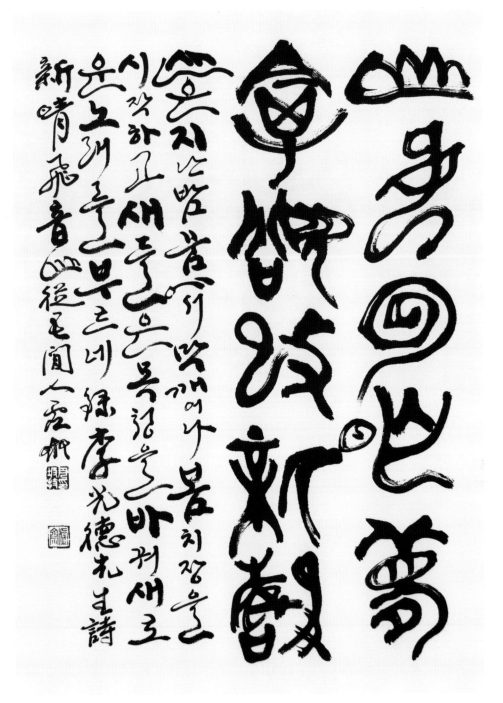

새지는 밤음이 깨어나 봄치장을
시작하고 새들은 봄맞음을 바쁘게
오노래 부르네 녹차(綠茶) 광덕(光德)선생詩
新晴飛音從客聞人吟

신청, 70×60cm

오세영 시 "어머니", 200×500cm

나의일곱살적어머니는
한많은목련꽃이였다
눈부신봄한낮적막하게
빈집을지키는
나의열네살적어머니는
연분홍봉선화꽃이였다
저무는여름하오물에서
눈물을적시는

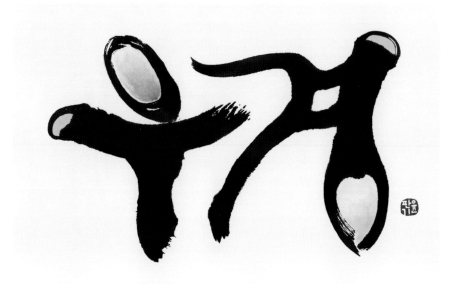

우경, 26×37cm

東國花開洞　壺中別有天　仙人推玉枕　身世欻千年
春來花滿地　秋去葉飛天　至道離文字　元来是目前
擬說林泉興　何人識此機　無心見月色　黙黙坐忘歸
密旨何勞舌　江澄月影通　長風生萬壑　赤葉秋山空

孤雲崔致遠先生詩　壺中別天을 韓中國際交流展에 모하여 飛音山從室閒人室鄉 尹坂枝書

최치원 시 "호중별천", 190×110cm

그대가 찾아왔다

신이나 - 축선

123

꽃피는 듯이 살고 있는
한심한 나를 살피소서
늘 바쁜 걸음을 늦추어 찬찬히 걷게 하시며
두려운 일의 풍경소리로 울어 듣게 하시고
거미의 그물을 짜는 마무리도 지켜보게 하소서

꽃잎은 피는
듯이 살고
한가심
꽃대문 잎을 위에

어리는 빛부터 흔들리던 동을 묻었어주시고
굴어 있는 연을 굴는
소술 바람에도 울어지는
풀잎 같은 부드러움을 허락하소서

책한 구짓이 좋아
한참을 하늘을 우러르게 하시고
차한 잠을 혀의 오겐 생을 허락하소서
두름에서 피어난
민들레
꽃 한숭이도 마음이 가게 하시고
기왓장의 이끼 한밭에서도 배웅을 얻게 하소서
비 음 젖어 숨져진에 숨긴을 겨누며
무심을 적먹어
죽음산방붉은 청가
죽음오한의 허재 윷관기소서

정채봉 선생시 기도

그물을
거미의 짜는
지하겨소 마무리도
게 보게

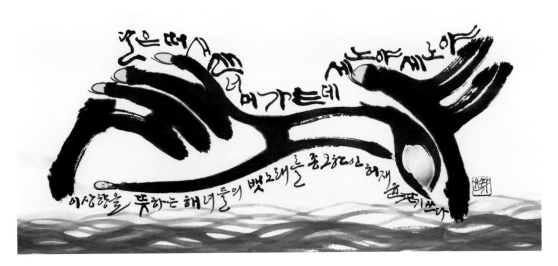

세노야, 34×67cm

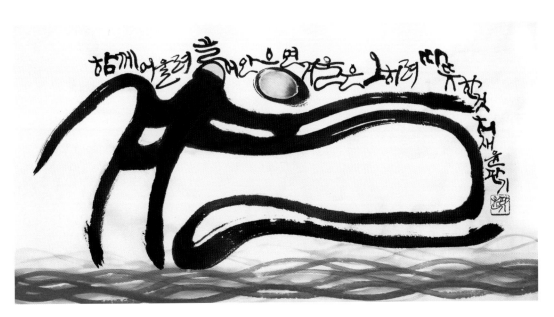

겨울, 34×64cm

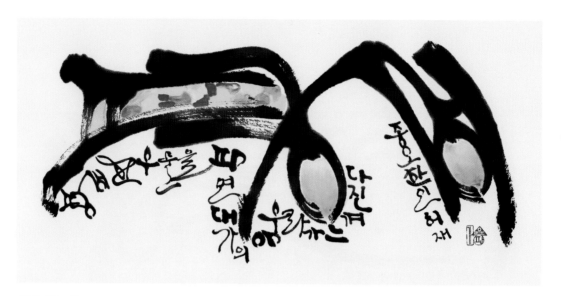

평생, 33×60cm

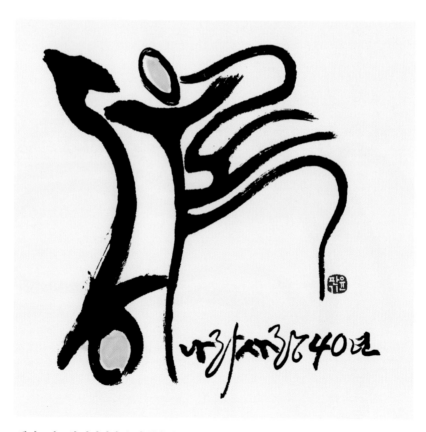

행정고시22회 나라사랑 40년 동우록, 30×30cm

화란춘셩하고 만화방챵이라 때 죳나 벗님네야 산쳔경개 구경가세 쥭쟝망혜 포자로 쳔리강산 들어가니 만산홍록들은 일년일도 다시 피여 춘색을 자랑노라 색색이 붉었는데 챵숑취쥭은 챵챵울울하고 기화요초 난만즁에 꼿 속에 잠든 나비 자최 없이 날아난다 유상앵비는 편편금이오 화간졉무는 분분셜이라 삼춘가졀 죠을씨고 도화만발졈졈홍이로구나 어쥬츅수애삼춘이어든 무릉도원이 예 아니냐 양류셰지사사록하니 황산곡리당춘졀에 연명오류가 예 아니냐 차고 기러기 무리져서 거지즁쳔에 놉이 떠서 두 나래 훨씬 펴고 펄펄펄 백운간에 놉이 떠서 쳔리강산 머나먼 길에 어이 갈고 슬피 운다 원산은 쳡쳡 태산은 쥬춤하여 기암은 층층 쟝숑은 낙락 에이구부러져 광풍에 흥을 겨워 우줄우줄 춤을 춘다 층암졀벽상에 폭포수는 콸콸 슈졍렴 드리운 듯 이 골 물이 주루루룩 져 골 물이 쏼쏼 열의 열 골 물이 한데 합수하여 쳔방져 지방져 소코라지고 펑퍼져 넌출지고 방울져 져 건너 병풍셕으로 으르렁 콸콸 흐르는 물결이 은옥 같이 흣어지니 소부 허유 문답하던 기산 영수가 이 아니냐 쥭곡졔금은 쳔고졀이오 젹다졍조는 일년풍이라 일출낙죠가 눈앞에 벌어지니 경개무궁 죠을씨고

죽림취실 밝은 챵가에서 유산가를 쓰노라 한영온 관기

유산가, 200×100cm, 1989년작

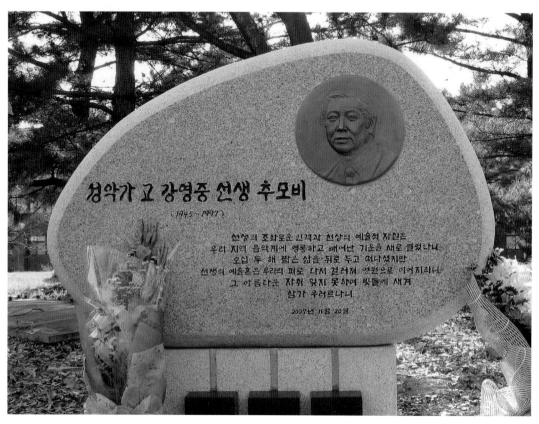

성악가 고 강영중 선생 추모비(국립 창원대 예술대학)

공무원미술협회

누나의 3월

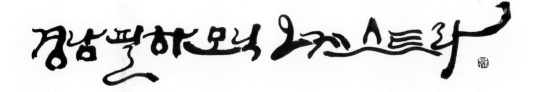

경남필하모닉 오케스트라

윤판기 하이그라피 연구소

김해시청

허재윤화기쓰다

마음은오담아

번영을기원하는

해시민의화합과

한철일오김

이건섭오노오

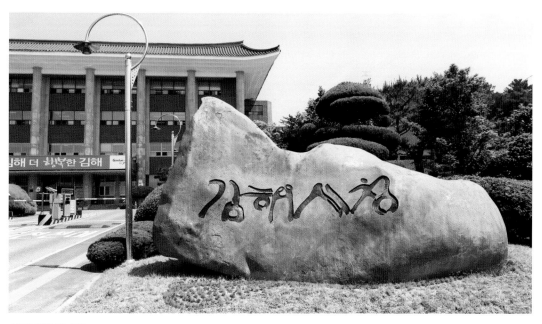

김해시청 표지석

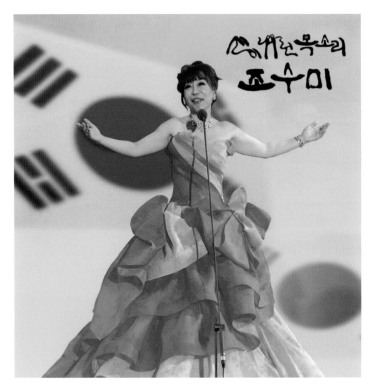

신이 내린 목소리 조수미

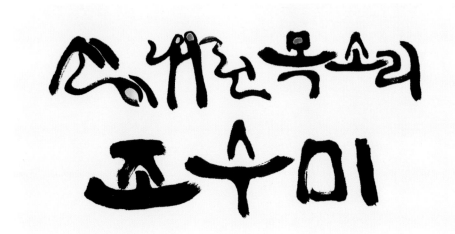

신이 내린 목소리 조수미

고성공룡박물관

고성공룡박물관

옛그늘문화유산답사회

광암산업개발

예랑 하모니카 봉사단

부산고등법원창원재판부 창원지방법원

창원지방법원

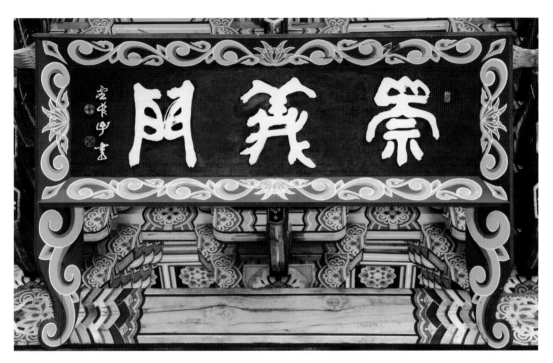

숭의문(창원남산공원)

노리루

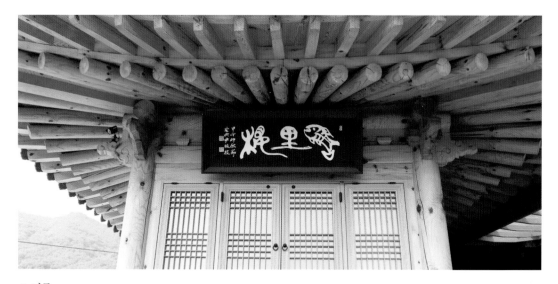

노리루

노리한옥

최윤덕

별천지의 길(경남 하동)

경상남도의회

공명선거

의병교

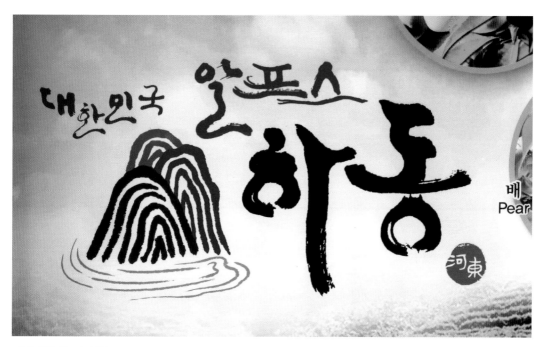

대한민국 알프스 하동

경상남도 환경교육원

홍의장군 곽재우

성철스님기념관

성철스님기념관(2층 건물 우측 벽면전체 각석)

성철스님기념관(2층 건물 좌측 벽면전체 각석)

한우산 표석

람사르 생태공원

교토일식

사량도여객선터미널

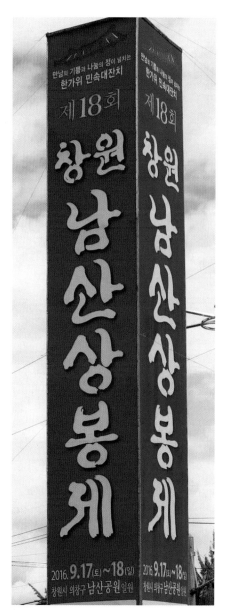

창원 남산상봉제

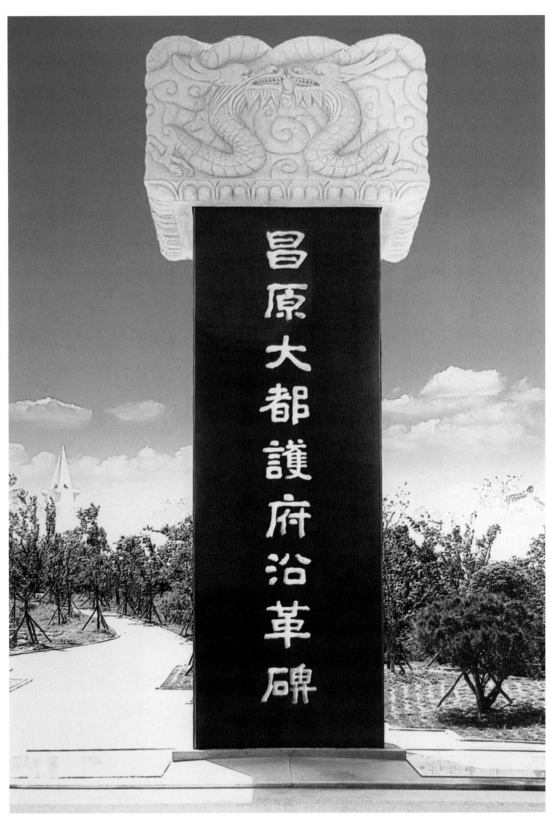

창원대도호부연혁비, 400×150cm

창원대도호부연혁비 뒷면, 400×150cm

장생도라지

장생도라지

장생도라지 진주

박경리 기념관 문장비(통영시)

박경리 기념관 문장비(통영시)

윤이상 기념관 축시(통영시)

산호초등학교(마산)

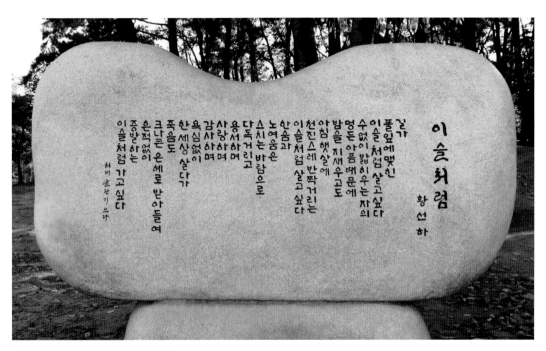

황선하 선생 시비(창원 용지호숫가)

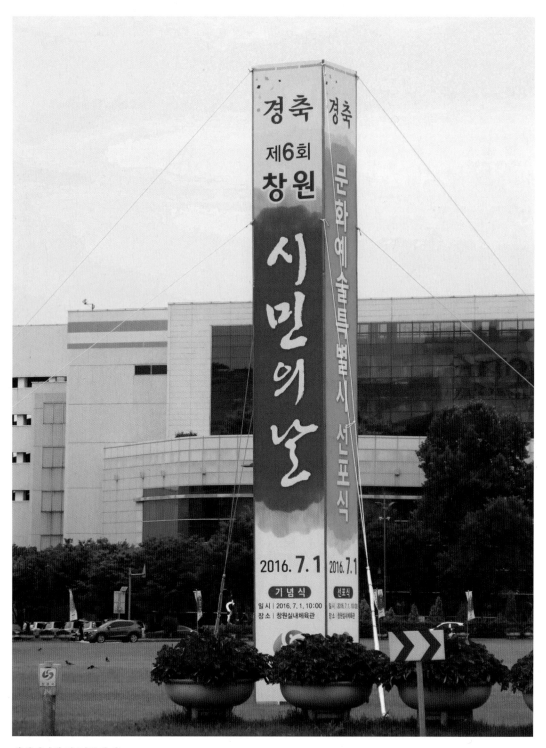

창원시민의 날(낙동강체)

어느 젊은 병사의 말

어머니 저는 꽃이 되었어요
사시사철 피는 온갖 꽃들의 이름으로 환생(幻生)하여
가슴 포근한 이 땅에서
이렇듯 활짝 피어나는 것을 보고 있나요
일천구백오십 년 그 해 유월 초여름
난데없이 북쪽에서 몰려 온 검은 구름떼인는
비바람으로 눈보라로 온 지천을 영상으로 청풍일 때
첫잠은 천둥벼락 같은 총성에 깨었던 나는
생때같은 손으로 총을 쥐고 난생 길이
이렇게 먼 먼 길이었음을 인제야 알았어요
저 년놈보다 더 밝은 핏빛으로 산하가 물들여지고
맑고 맑던 지천의 신(神)들이
어머니 지성(至誠)도 마다한 채 돌아누울 때
기도는 바람소리로 먼 허공에 흩어질 때
낮은 권좌로 다부동 계곡을 지나 낙동강으로 던졌어요
탱크가 왼어 물길 출렁이던 평양시가지며
청천강 압록강을 지나 ...으로 백두산득 꽃았던 태극기
하얀 눈으로 파이한 풀밭 위로
점점점 흩뿌린 점어 너무 피는 핏자국들이
어머니 발 디디시는 모든 길의 길섶이거나
학교 한단에서 농촌 비탈논둑의 들품 속에서도
뒷산 진달래로 또는 지리산 철쭉이거나
오오 가지각색 꽃들로 환생하여
지금 활활 타오르고 있음을 보고 계신가요 어머니

무진년 6월 김태수 짓고 윤판기 쓰다

창원시 6.25참전비

<물결체> (2,350자)
한자 전서체(篆書體)와 한글서예를 접목한 노자의 상선약수처럼 자연과 함께 물이 흐르는 듯한 부드러운 한글서체

물 없는 물레방아는 돌지 못하고
돌지 않는 팽이는 설 수가 없다네

<동심체> (2,350자)
아이들의 마음처럼 밖으로는 천진함을 드러내고 안으로는 순박함을 간직한 동글동글한 귀여운 한글서체

연탄재 함부로 발로 차지마라 너는 누구
에게 한번이라도 뜨거운 사람이었느냐

<한웅체> (2,350자)
기교(技巧)를 부리지 않은 질박(質朴)하고 고졸(古拙)한 맛이 나며, 광개토호태왕비체와 가장 조화가 잘 이루어지는 한글서체

사랑은, 그대 있는 샅샅에
나를 두어 절절하게 꽃이 되는 일

<낙동강체> (2,350자)
태백의 황지에서 발원한 물줄기가 수천자락을 굽돌아 천삼백리를 흐르는 우리민족의 젖줄인 낙동강처럼 유연하여 참치미(參差美)를 살린 한글행서체

물은 그 성질이 담담하여 내 친구로 하고 대나무는
속이 텅 비어 욕심이 없으므로 내 스승으로 삼는다

<廣開土好太王碑體> (4,888字)
소박(素朴)하고 장중(莊重)하며, 착한 시골아이들처럼 뽐내지 않고 우직하여 범박(汎博)하고 고졸(古拙)한 아름다움을 느낄 수 있는 한자서체

茅齋連竹逕秋日艶晴暉 果熟擎枝重瓜寒著蔓稀
遊蜂飛不定閒鴨睡相依 頕識身心靜棲遲願不違
(모재련죽경추일염청휘 과숙경지중과한저만희 유봉비불정한압수상의 파식신심정서지원불위)
띠집은 대숲 길로 이어지고 가을의 맑은 햇살은 곱기도 하다. 열매가 익어서 축 늘어진 가지 참
외도 열리지 않은 끝물의 덩굴 벌틀은 어지럽게 날아다니고 한가로운 오리틀은 서로 기대어 조
네. 몸과 마음이 고요해지는 것을 이제야 알겠으니 유유자적하며 살자던 소원 어긋나지 않았네.

폰트 사용문의 ☞ 폰트뱅크 손동원 대표이사 010-2264-0656

자연의 글, 사람의 글

- 서예가 윤판기 님께

중국의 한자는 자연에서 나왔고
우리의 한글은 사람에서 나왔다
무릇 무릎을 치게 하는 좋은 글씨란
한자는 자연으로 돌아가는 것이고
한글은 사람으로 돌아가는 것이다
창원의 서예가 윤판기 선생의 묵향은
바야흐로 경지에 들어서고 있다
지리산을 만나면 지리산으로 돌아가고
낙동강을 만나면 낙동강으로 돌아가고
시를 만나면 시인의 마음으로 돌아간다.
불끈 힘차게 솟구치는가 싶으면
순명처럼 굽이굽이 돌아 흘러서 간다
당신의 마음을 남해바다처럼 펼쳐놓고
시를 섬처럼 띄어놓는다
먹을 갈아 붓 한 자루로 우주의 법칙
자연의 순리를 가르치는 사람, 당신은
향기로운 사람이다, 아름다운 사람이다
한 쪽 한 쪽 짚어 읽어가며 깊어지는 우물
놀랍도다, 당신의 어떤 깊이에서
수류화개로 흘러가는 세상을 펼치고
광풍제월(光風霽月)의 세월을 담는가
선생이여, 눈 밝은 자는 읽을 것이고
귀 맑은 자는 들을 것이니
보라 여기, 당신의 존엄, 당신의 화엄

정일근 (시인, 경남대 교수)

157

허재(虛齋) 윤판기(尹坂枝)

E-mail : ypg55@daum.net 전화 : 010-5614-9599
Daum 카페 : 사림필우회

◆학 력
- 창녕 옥야고등학교 졸업(3년 장학생)
- 국립 경남과학기술대학교 졸업(경제학사)
- 국립 창원대학교 행정대학원 졸업
 (행정학 석사논문 : 지역문화행정의 발전방안에 관한 연구)

◆경 력
- 대한중기공업(주)창원공장 7년 근무
- 경남도청 30년 근무-지방행정사무관 퇴직
- 개인전 10회, 초대전 및 그룹전 300여회
- 한국서가협회 상임이사(심사위원, 운영위원)-경남지회 초대 자문위원
- 한국 현대서예문인화협회 부이사장(심사위원)
- 경남산가람미술협회 회장 역임
- 한국공무원불자연합회 창립10주년 기념 특별초대전(조계사 나무갤러리)
- 한글서예의 오늘과 내일전 초대('96예술의전당 서예박물관)
- 한국서예박물관개관기념 한국대표작가 초대전('08)
- 세계서예 전북비엔날레 · 부산서예비엔날레 특별초대전
- 대한민국서예전람회 초대작가전(예술의전당 서예박물관)
- 현대한글서예100인전 초대('08예술의전당 서예박물관)
- 대장경천년 세계문화 축전 기념 특별전(2011)
- 한국 한글서예 정예작가 초대전('12 인사아트프라자 갤러리)
- 정일근 시인 시력30년 기념 은현리 詩展 합동전(울주문화예술회관)
- 한국 한글서예 중진작가 초대전('16 인사아트프라자 갤러리)
- 물결체, 동심체, 한웅체, 낙동강체, 廣開土好太王碑體(한국최초)폰트개발, 명인
- 5개 서체 폰트개발로 대한민국 최고기록 공무원 선정(행정자치부 명예의 전당 헌액)
- 대한민국 공무원미술대전 초대작가, 심사위원(한글서예 분과위원장)
- MBC문화센터 서예 강의(창원 더씨티세븐2008~ 2010)
- 하이그라피 창시-국립창원대학교 평생교육원에서(고전서예와 현대서예-하이그라피) 강의
- 2017, 한국 書藝 큰 울림-한국 서예 대표작가 특별 초대전(인사동-갤러리미술세계)

◆해외전시
• CreArt(한국)-NeoD'Art(일본)-Paradoxes(프랑스)교류전(일본-대항미술관)
• 한국서가협회-한.중 국제교류전(북경-중국국가화원)
• 남북통일기반조성을 위한 교류전(중국-길림성황미술관)
• 한글 그 아름다움에 관하여 국제공모교류전(뉴욕-케이엔피 갤러리)

◆심사위원
• 대한민국서예전람회, 대한민국현대서예전람회, 문경새재전국휘호대회, 세종대왕한글전국휘호대회, 신사임당·이율곡서예대전, 한라서예전람회, 대한민국공무원미술대전, 대한민국현대서예문인화대전, 경상남도미술대전, MBC경남여성휘호대회, 부산서예전람회, 강원도서예전람회, 의령군민휘호대회, 관설당전국서예대전, 대한민국행촌서예대전 등

◆각종 수상
• 5개 서체 폰트개발로 대한민국 최고기록 공무원 선정(행정자치부 명예의 전당 헌액)
• 대한민국예술문화명인 선정(2013년 한국예총-디지털서체 부문 최초)
• 제12회 경상남도미술인상(경상남도미술협회)(1989년)
• 제1회 창원공단문화상(창원상공회의소)(1994년)
• 제12회 창원시문화상(창원시)(1998년)
• 제1회 경남은행 사회공헌대상(경남은행)(2013년)
• 제20회 시민불교문화상(창원시불교연합회)(2010년)
• 국가사회발전 유공 대통령상(2012년)

◆저 서
• 윤판기 서집, 묵상의 여백, 간화묵선, 묵천여정, 필묵세연, 가슴으로 읽는 현대서예-하이그라피

◆주요 글씨
• 창원지방법원, 통영해저터널, 경상남도의회, 창원시의회, 창원대도호부연혁비, 윤이상기념관 축시, 박경리기념관 문장비, 통제영 삼도대중군아문, 성철스님기념관, 서울과학수사연구소, 자굴산, 한우산, 미타산, 남덕유산, 무룡산 정상 표석, 대한민국알프스하동 대표브랜드, 별천지의 길 표석, 김해시청 정문 표지석, 한국지적100년사, 경남도정100년사, 경남탄생100주년 기념 도민헌장비, 일등경남경찰 등 700여점 휘호

저 자 와 의
협 의 하 에
인 지 생 략

가슴으로 읽는 현대서예

인 쇄 2017년 3월 10일
발 행 2017년 3월 15일

저 자 윤 판 기
　　　경상남도 창원시 성산구 창이대로 737, 114-1902호(사파동, 동성아파트)
　　　H.P : 010-5614-9599

제작처 　이화문화출판사
주 소 　서울시 종로구 사직로10길 17 (내자동 인왕빌딩)
T E L 　02-732-7091~3(구입문의)
F A X 　02-725-5153
홈페이지 　www.makebook.net

촬 영 최 종 수

등록번호 제300-2015-92호

ISBN 979-11-5547-267-5

값 30,000원

※ 잘못 만들어진 책은 바꾸어 드립니다.
※ 본 책의 그림 및 내용을 무단으로 복사 또는 복제할 경우에는 저작권법의 제재를 받습니다.

※경상남도 문화예술진흥기금에서 일부 지원받아 출판되었습니다.